BRAUNSCHWEIGISCHES
LANDESMUSEUM

**EVANGELISCHE AKADEMIE
ABT JERUSALEM**
Theologisches Zentrum
Braunschweig

Herausgegeben
von Heike Pöppelmann und Dieter Rammler
Braunschweigisches Landesmuseum
und Evangelische Akademie Abt Jerusalem

KLEINE REIHE DES BRAUNSCHWEIGISCHEN
LANDESMUSEUMS BD. 10

Sandstein Verlag

St. Ulrici-Brüdern

VON DER KLOSTERKIRCHE DER FRANZISKANER

ZUR LUTHERISCHEN PFARRKIRCHE

© 2017
Sandstein Verlag, Dresden

Herausgeber
Heike Pöppelmann und Dieter Rammler
Braunschweigisches Landesmuseum
und Evangelische Akademie Abt Jerusalem

Autoren
Maria Julia Hartgen und Thorsten Henke

Redaktion
Philipp Sulzer, Hans-Jürgen Derda
Braunschweigisches Landesmuseum

Lektorat
Sina Volk, Sandstein Verlag

Satz und Reprografie
Katharina Stark, Jana Neumann,
Christian Werner, Sandstein Verlag

Gestaltung
Michaela Klaus, Sandstein Verlag

Druck und Verarbeitung
FINIDR, s.r.o., Český Těšin

Die Deutsche Nationalbibliothek
verzeichnet diese Publikation
in der Deutschen Nationalbibliografie;
detaillierte bibliografische Daten sind
im Internet über http://dnb.ddb.de
abrufbar.

www.sandstein-verlag.de
ISBN 978-3-95498-291-2

Kooperationspartner und Förderer

UNTER DER SCHIRMHERRSCHAFT
DES NIEDERSÄCHSISCHEN MINISTER-
PRÄSIDENTEN STEPHAN WEIL

KOOPERATIONSPARTNER

FÖRDERER

Die Braunschweigische
Stiftung

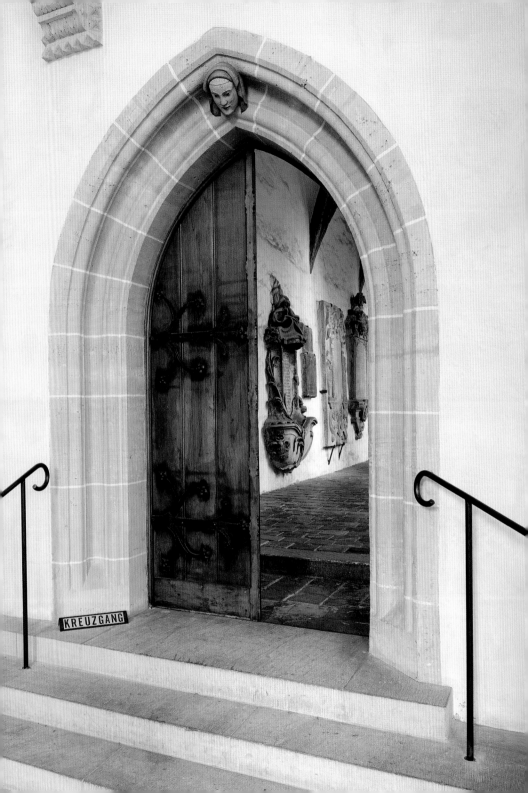

Inhalt

Eine Einladung

Nimmt man sich innerhalb der großstädtischen Hektik Zeit, genau hinzuschauen, wird der aufmerksame Besucher der Brüdernkirche und der Konventsgebäude die ganz eigenen klösterlichen Lebensmodelle zwischen Himmel und Erde noch erahnen können. Zu den Besonderheiten der 700-jährigen Geschichte dieses sakralen Ortes in der Stadt Braunschweig gehört sicherlich, dass er Schauplatz von gleich zwei bedeutenden kirchlichen Neuerungen gewesen ist: ab dem 13. Jahrhundert als geistliches Zentrum der Franziskaner und 300 Jahre später dann während der Gemeindereformation Martin Luthers. Beiden Bewegungen ging es um bestimmte Vorstellungen im Verhältnis zwischen Individuum, Gemeinschaft und Gott sowie um die Überwindung irrtümlicher Entwicklungen.

Die unterschiedlichen Auffassungen zur Weltdeutung und dem Verhältnis zu Gott trennten jedoch die Franziskaner von den Anhängern der Reformation. Leidenschaftliche Dispute hier in der Brüdernkirche ließen die Fronten verhärten. Nachdem der Wittenberger Reformator und Freund Luthers, Johannes Bugenhagen, in den Klostermauern die erste Kirchenordnung des 16. Jahrhunderts verfasst hatte, waren die Voraussetzungen für das klösterliche Leben der Franziskaner endgültig nicht mehr gegeben und sie verließen 1529 die Stadt Braunschweig.

Was in »Hintern Brüdern« zwischen Mai und September 1528 von Bugenhagen und zahlreichen Repräsentanten aus Kirche und Stadt gedacht, beraten und schließlich niedergeschrieben wurde, entpuppte sich bald als Vorbild und Muster für viele reformatorische Neuordnungen in Norddeutschland und sogar in ganz Nordeuropa. Mit dieser ersten »Verfassungsurkunde« des Luthertums weltweit ist in Braunschweig Kirchengeschichte geschrieben worden. Eine neue Idee vom christlichen Gemeinwesen begann, das Leben der Stadtgesellschaft zu verändern.

Die Brüdernkirche repräsentiert einen Teil der langjährigen Kirchen- und Stadtgeschichte Braunschweigs und vor allem den Wandel von einer mittelalterlichen Klosterkirche zur lutherischen Stadtkirche mit Vorbildcharakter. Mit ihren Schätzen dokumentiert sie den hohen Wert, den sie als Gotteshaus im Leben der Gläubigen durch die Jahrhunderte hatte. Jede Generation hinterließ, mehr oder weniger, ihre eigenen Spuren. Nicht minder deutliche Vermächtnisse haben auch die folgenden Jahrhunderte hinterlassen, zum Beispiel die große Umgestaltung im 19. Jahrhundert oder die Restaurierungen und der Wiederaufbau nach den Zerstörungen des Zweiten Weltkriegs. Trotz allem oder besser genau deswegen möchten wir Sie einladen, genauer hinzuschauen.

»St. Ulrici-Brüdern. Von der Klosterkirche der Franziskaner zur lutherischen Pfarrkirche«, so lautet der Titel dieses Kunst- und Kirchenführers, der anlässlich des 500. Reformationsgedenkens erscheint. Was hier vor 500 Jahren geschah und wozu es führte, ist auch Gegenstand der großen Sonderausstellung »Im Aufbruch. Reformation 1517–1617«, die das Braunschweigische Landesmuseum und die Ev. Akademie Abt Jerusalem 2017 in Braunschweig gemeinsam veranstalten. Die Brüdernkirche ist dabei neben dem Haupthaus am Burgplatz und dem ehemaligen Kloster St. Aegidien einer von drei Ausstellungsorten, der sich insbesondere der von der Reformation angestoßenen Entwicklung einer Kloster- zur Gemeindekirche widmet.

Möge der Kunst- und Kirchenführer über diesen Anlass hinaus vielen Besucherinnen und Besuchern eine Einladung sein, um genauer hinzuschauen auf die spirituellen, architektonischen und kunstgeschichtlichen Schätze der Braunschweiger Brüdernkirche.

Unser besonderer Dank gilt den Autoren dieses Bandes, den Kunsthistorikern Maria Julia Hartgen aus Göttingen und Thorsten Henke aus Hannover, für ihr genaues Hinschauen. Sie haben nicht nur vorhandenes Wissen sorgfältig dokumentiert und zusammengestellt, sondern darüber hinaus durch eigene Recherchen neue Gesichtspunkte und Hinweise auf die Kunstgeschichte dieser Kirche gegeben und erstmals einen umfassenden Kirchenführer vorgelegt. In diesen Dank schließen wir die zahlreichen Leihgeber von Exponaten ein, die in Auswahl auch in diesem Führer vorgestellt werden.

Wir danken der Kirchengemeinde St. Ulrici-Brüdern für gute Nachbarschaft und ihre Unterstützung des Ausstellungsprojekts.

Schließlich gilt unser Dank dem Sandstein Verlag in Dresden nicht nur für unsere gute Zusammenarbeit, sondern für ihre ansprechende Gestaltung des Bandes, der zum genauen Hinschauen einlädt.

Dr. Heike Pöppelmann,
Direktorin des Braunschweigischen Landesmuseums

Pf. Dieter Rammler,
Direktor der Ev. Akademie Abt Jerusalem in Braunschweig

Einleitung

Die Pfarrkirche St. Ulrici-Brüdern liegt heute am nordöstlichen Rand der Braunschweiger Innenstadt. In der Gründungszeit des Franziskanerkonvents im 13. Jahrhundert befand sie sich zentral in der aus den fünf Weichbilden Braunschweigs bestehenden Stadt. Diese Lage und die kirchenpolitische Situation einer außerhalb der bischöflichen Befugnis stehenden geistlichen Kommunität ließen die Franziskanerkirche zu einem für die Bürger Braunschweigs attraktiven Ort ihrer Stiftungstätigkeit werden. Der gesamtstädtische Rat nutzte die Räumlichkeiten des Klosters für Versammlungen und in der Kirche wurde an gewonnene Schlachten der Stadt erinnert. Das Zusammenspiel der Bettelmönche mit den Bürgern und die Selbstverständlichkeit in der Nutzung der Gebäude machten die Kirche und das Kloster allerdings auch zum idealen Ort der Verbreitung der lutherischen Lehre durch Johannes Bugenhagen. Gegen den Willen der Mönche wurde die große gotische Halle als Predigtort für den protestantischen Superintendenten eingerichtet. Das städtische Kirchenregiment sowie der Rat der Stadt mit seinen Pfarrern und Lehrern richteten sich in dem Kirchenraum ein. Der Einzug der Ulricigemeinde 1544 ließ die ehemalige Klosterkirche zudem zu einer Pfarrkirche werden und beförderte ihre reiche Ausstattung.

Nur wenig hat sich hiervon erhalten. Während im 18. Jahrhundert Ausstattungsstücke erneuert wurden, griff die Vorliebe für die gotische Baukunst im 19. Jahrhundert nachhaltig in die Substanz ein. Der Kirchenraum wurde von den die Architektur verstellenden Einbauten »befreit«. Wiederum änderte sich die Raumnutzung, anstatt der Emporen und Kirchstühle stellte man nun Bankreihen für die Gemeinde auf. Zugleich erkannte man die historische Bedeutung einzelner Ausstattungsstücke und gab sie teilweise in das neu gegründete Städtische Museum. Vieles ging jedoch spätestens durch die Zerstörungen des Zweiten Weltkriegs verloren.

Bereits im 19. Jahrhundert fand eine wissenschaftliche Beschäftigung mit der Brüdernkirche und ihrer Ausstattung statt. Noch im ausgehenden 18. Jahrhundert sammelte der Braunschweiger Kupferstecher Anton August Beck (1713–1787) die zum Teil wenig später verlorenen Inschriften der Bilder, Grabmäler und Glasmalereien.[1] Schon 1819 verfasste der Vikar an St. Blasii Johann August Heinrich Schmidt (1767–1855) im »Braunschweigischen Magazin« einen Überblick über die Kirche der Franziskaner und ihre Ausstattung und ergänzte damit die Arbeiten Becks.[2] Der Kreisgerichtsregistrator und Sammler Carl Wilhelm Sack (1792–1870)[3] und der Braunschweiger Kunsthistoriker Carl Schiller (1807–1874)[4] folgten. Zusammen mit Philipp Julius Rehtmeyers

(1678–1742) Werken zur Braunschweiger Kirchengeschichte und den im Stadtarchiv Braunschweig erhaltenen Archivalien ergibt sich ein facettenreiches Bild der Brüdernkirche im Verlauf der Jahrhunderte.[5]

Im Rahmen seiner Vorarbeit zu den »Inschriften der Stadt Braunschweig von 1529 bis 1671« widmete sich der Braunschweiger Altphilologe Dietrich Mack (1913–2001) umfassend den Bildprogrammen des Lettners, der Emporen und des Chorgestühls in der Brüdernkirche.[6] Er konnte darin die enge Bindung der Gemeindemitglieder zu ihrer Kirche aufzeigen und zugleich anhand der überlieferten Stifternamen eine Genealogie Braunschweiger Bürgerfamilien erstellen.[7] Ruth Slenczka verwies auf das Ausstattungsprogramm der Brüdernkirche als Zeichen des politischen Repräsentationsbedürfnisses des Gesamtrates der Stadt Braunschweig und seiner Stellung als oberstem Kirchenherr im Zuge der Reformation.[8] Sie zeigte die vielseitigen Bezüge der Raumausstattung und verdeutlichte die programmatische Bedeutung für die Stadt und darüber hinaus.

Diese Publikation versucht, basierend auf den Erkenntnissen der Vorarbeiten und durch einige museale Funde ergänzt, ein Bild von der wechselvollen Geschichte der Brüdernkirche und ihrer Ausstattung zu vermitteln. Zugleich ist es ein Begleitband zur Ausstellung in der Brüdernkirche, die im Rahmen der Sonderausstellung des Braunschweigischen Landesmuseums »Im Aufbruch. Reformation 1517–1617« vom 7. Mai bis 19. November 2017 im Kirchenraum und angrenzenden Kreuzgang gezeigt wird. Sie widmet sich den historischen Ereignissen und ihren Protagonisten ebenso wie den heute noch in der Kirche befindlichen Ausstattungsstücken. Ergänzt werden diese Objekte durch museale Leihgaben, die erstmals seit ihrer Entfernung in der Mitte des 19. Jahrhunderts wieder in der Kirche zu sehen sind, wie etwa den heute in Warendorf bei Münster aufbewahrten Emporentafeln.[9] Mit ihnen wird ein Teil Braunschweiger Geschichte wenigstens temporär wieder zusammengefügt.

Maria Julia Hartgen und
Thorsten Henke

Anmerkungen

1 S. hierzu Einleitung in: Wehking 2001, S. XXII f.
2 Schmidt 1819.
3 Sack 1849.
4 Schiller 1849.
5 Rehtmeyer 1707–1720.
6 Mack 1983.
7 Mack 1985.
8 Slenczka 2007.
9 Hier sei Herrn Pfarrer Wolfgang A. Jünke, Braunschweig, herzlich für die Überlassung seiner Unterlagen und die Unterstützung gedankt.

MARIA JULIA HARTGEN

Zu den Anfängen der Franziskaner in Braunschweig

Franziskus von Assisi, der Sohn eines wohlhabenden Tuchhändlers, verzichtete um 1205 auf seinen sozialen und materiellen Status, um ein Leben in selbstgewählter Armut zu führen und als Wanderprediger Gottes Wort zu verkünden. Bald schlossen sich ihm die ersten Gleichgesinnten an und schon nach wenigen Jahren wurden die »minderen Brüder« zu einer weit verbreiteten Gemeinschaft, die 1217 in Assisi entschied, auch in Frankreich, Spanien und Deutschland Niederlassungen zu gründen. Im Oktober 1221 erreichte eine Gruppe von 26 Brüdern Augsburg und 1223 wurde eine Expansion des jungen Ordens in den Norden Deutschlands beschlossen.[1] Auch wenn Conrad Bote in seiner »Cronecken der sassen« angibt, die ersten Brüder aus dem »orden der baruoten« wären bereits im Jahr 1209 auf Wunsch Kaiser Ottos IV. nach Braunschweig gekommen,[2] so ist es doch wahrscheinlicher, dass sie im Zuge der Verbreitung der Gemeinschaft in Norddeutschland im Jahr 1223 von Hildesheim kommend Braunschweig erreichten. Entsprechend der von Papst Honorius III. bestätigten Ordensregel waren die zu einem Leben in Armut verpflichteten Brüder auf die Hilfe und Unterstützung der Bevölkerung angewiesen. In Braunschweig stellte ihnen die adlige Familie von Bortfeld eine zweigeschossige Kemenate vor den Mauern der Altstadt als erste Unterkunft zur Verfügung.[3] Auch in den folgenden Jahrhunderten blieb die Familie von Bortfeld den Braunschweiger Franziskanern eng verbunden.

Die zu einer Stadt zusammenwachsenden Weichbilde und die stetig zunehmende Einwohnerzahl boten den Franziskanermönchen in Braunschweig ein weites Betätigungsfeld.[4] Der freiwillige Verzicht auf Besitz und Status sowie die Ausrichtung ihrer päpstlich legitimierten Predigttätigkeit und Seelsorge auf die Stadtbewohner sorgten für Wohlwollen in allen Bevölkerungsschichten.[5] Die Heiligsprechung des 1226 verstorbenen Ordensgründers Franziskus im Jahr 1228 begünstigte das Wachstum und die Verbreitung der Ordensgemeinschaft ebenso wie die Konsolidierung der städtischen Niederlassungen. Für den Braunschweiger Konvent ist bereits für 1232 ein Klostervorstand, der Guardian Ludolf von Halberstadt, belegt. Ein deutliches Zeichen für die Akzeptanz der Franziskaner als Teil der städtischen Gemeinschaft ist das ab 1232 nachweisbare Auftreten der Brüder als Zeugen und Mittler in Streitfällen und die Nutzung des Klosters als Ausstellungsort von Urkunden. Aber auch ein erster Konflikt zwischen dem Konvent und dem Rat der Stadt ist für das 13. Jahrhundert dokumentiert:[6] Im Zuge der Auseinandersetzungen zwischen Herzog Albrecht I. und

seinem Bruder Otto, dem Bischof von Hildesheim, im Jahr 1279 verhängte Otto ein Interdikt und untersagte damit jegliche gottesdienstlichen Handlungen in der Stadt Braunschweig. Im Interesse der Stadt lasen die Franziskaner weiterhin die Messe, zumal sie sich als exemter Orden den Anordnungen des Hildesheimer Bischofs nicht verpflichtet fühlten.[7] Erst als durch die Ordensleitung eine entsprechende Weisung erging, stellten auch sie die Gottesdiensttätigkeit ein. »Dieser Seitenwechsel veranlasste den Rat der Altstadt, die Ereignisse von 1279 und das Verhalten der Franziskaner in das Stadtbuch eintragen zu lassen, mit der Bemerkung, dass die Brüder aus der Stadt verwiesen würden, sollten sie sich nochmals gegen die Stadt positionieren. Seither entwickelte sich ein dauerhaft enges Verhältnis zwischen städtischer Obrigkeit und dem Franziskanerkonvent [...].«[8]

In die erste Hälfte des 13. Jahrhunderts ist der Baubeginn der ersten Konventsgebäude und der ersten Kirche zu setzen.[9] Über die früheste Klosteranlage, die westlich der bestehenden Kemenate an der Grenze zu den Weichbilden Neustadt und Sack errichtet wurde, ist kaum etwas überliefert.[10] Die Bauvorschriften der Franziskaner wurden erst in den Statuten des Generalkapitels von Narbonne im Jahr 1260 ausdrücklich festgehalten – wie weit die Bauten in Braunschweig zu diesem Zeitpunkt schon vorangeschritten waren, ist nicht bekannt.[11] Geringe Reste der ersten Klausurgebäude haben sich trotz späterer Umbauten bis heute erhalten. Die Außenwand des heutigen südlichen Kreuzgangflügels verweist mit ihren Rundbogenfenstern auf eine Entstehungszeit in der ersten Hälfte des 13. Jahrhunderts. Nach Friedrich Berndt war diese die Außenwand des ersten Refektoriums und

damit zugleich die südliche Begrenzung der ersten Klostergebäude. Auch Teile des östlichen Klosterflügels, in dem sich der Kapitelsaal befand, sind erhalten geblieben.[12] In dieser ersten Klosteranlage fand bereits 1244 ein Provinzialkapitel der sächsischen Franziskanerprovinz statt, zwei weitere folgten noch im 13. Jahrhundert.[13] Die heutige Straße »Hintern Brüdern« folgt dem Verlauf eines mittelalterlichen Weges, dieser begrenzte die Klosteranlage und somit auch den ersten Kirchenbau auf der Nordseite. Über die Architektur und Ausstattung der ersten Klosterkirche können nur Vermutungen angestellt werden.[14] Dem Selbstverständnis des Ordens entsprechend wird die erste Kirche ein eher schlichter und bescheidener Bau gewesen sein.[15] Friedrich Berndt vermutet im Vergleich mit anderen frühen Franziskanerkirchen eine Saal- oder Hallenkirche mit einem etwa 25 Meter langen Langhaus und polygonal abschließendem Chorraum.[16]

Anmerkungen
1 Lemmens 1896, S. 1 f.
2 Bothe 1492, Eintrag zum Jahr 1209.
3 Berndt 1979, S. 38–40.
4 Hecker 1981, S. 49; Schmies 2012, S. 144.
5 Todenhöfer 2007, S. 45.
6 Schmies 2012, S. 144 f.
7 Dürre 1861, S. 109.
8 Schmies 2012, S. 144.
9 Berndt 1979, S. 42.
10 Schmies 2012, S. 148.
11 Todenhöfer 2007, S. 48.
12 Berndt 1979, S. 42.
13 Schmies 2012, S. 144.
14 Berndt 1979, S. 42 f.
15 Todenhöfer 2007, S. 45.
16 Berndt 1979, S. 43 und Abb. 1.

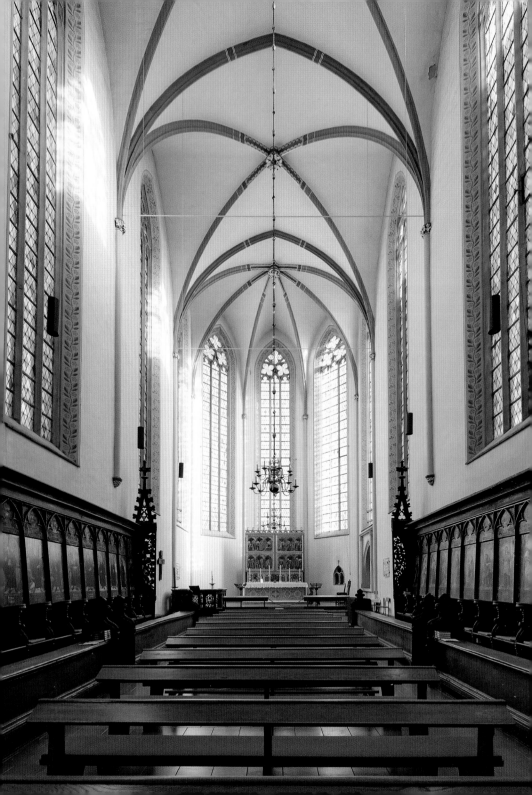

MARIA JULIA HARTGEN

Die Brüdernkirche im Mittelalter

Die sich vergrößernde Kirchengemeinschaft, deren Mitglieder vornehmlich adligen und patrizischen Familien entstammten, aber auch die den Predigten der Franziskaner zahlreich zuströmende Stadtbevölkerung machten bald den Bau einer wesentlich größeren Anlage erforderlich.[1] Rund 100 Jahre nach Errichtung des ersten Klosters ist für das Jahr 1343 eine Bauhütte der Franziskaner nachgewiesen.[2] Begonnen wurde mit dem Neubau des dreijochigen Chorraums mit polygonalem Abschluss, der sich in seiner beeindruckenden Größe von etwa 25 Metern Länge und zehn Metern Breite bis heute erhalten hat (Abb. 1).[3] Der Ausbruch der Pest im Jahr 1350, dem auch die meisten Brüder des Franziskanerklosters zum Opfer fielen, führte zu einer Bauunterbrechung.[4] Erst durch Neueintritte in den Konvent und die Stiftungen und Vermächtnisse der Braunschweiger Bürger konnte der Chorraum vollendet werden. Am Sonntag Rogate 1361, dem fünften Sonntag nach Ostern, wurden Chor und Hochaltar von Bischof Heinrich von Hildesheim der Gottesmutter Maria sowie den Heiligen Franziskus und Bernward geweiht.[5]

Zwei Jahre nach der Chorweihe kam es zu einem heftigen Konflikt zwischen dem Franziskanerkonvent und dem städtischen Pfarrklerus. Die Franziskaner wurden besonders im Hinblick auf das Beichtsakrament als zunehmende Konkurrenz betrachtet und der Streit ging bis vor die päpstliche Kurie in Avignon, doch eine spürbare Konsequenz für den Konvent ergab sich nicht aus dem Prozess.[6] Die Franziskaner waren ein fester Bestandteil der braunschweigischen Sakralgemeinschaft und ihre Seelsorgetätigkeit wurde von der Stadtbevölkerung bereitwillig angenommen. Außer Predigt und Beichte gehörten auch Begräbnis und Totengedenken zu den Aufgaben und Privilegien der Mönche.[7] Neben den wenigen bis heute im Kreuzgang erhaltenen Grabsteinen des 14. Jahrhunderts (Kat.-Nr. 13, 14) geben darüber vor allem die überlieferten testamentarischen Verfügungen Auskunft. Legate für Begräbnisse im Kloster, aber auch Stiftungen von Seelenmessen und Vigilien machen deutlich, dass die Braunschweiger Bürger den Franziskanern gern ihr Seelenheil anvertrauten.[8] Wiederholt wird in diesen Testamenten auch ein Geldbetrag für den Kirchen- und Klosterbau vermacht.[9]

Doch der Neubau der Kirche und Klostergebäude ging nur schleppend voran. Im Anschluss an den 1361 beendeten Chor sollte als nächstes

Abb. 1
Chorraum nach Osten

Bauabschnitt das dreischiffige Langhaus der geplanten Hallenkirche fertiggestellt werden.[10] Nach einer Bauunterbrechung von etwa 14 Jahren berichtet eine nachträglich eingeheftete Notiz im Gedenkbuch des Rates der Stadt über eine Einigung zwischen dem Rat und dem Guardian Frederik über den Standort des obersten Pfeilers an der Straßenseite des Langhauses. Dieser Strebepfeiler an der Nordostecke des Kirchenneubaus durfte an seinem Platz blei-

ben, doch der Rest des neuen Langhauses sollte nach Abbruch der »olden kerken« – die zu diesem Zeitpunkt demnach noch stand – den entsprechenden Abstand zur Straße an der Nordseite einhalten.[11] Trotz der erfolgten Einigung mit dem Rat der Stadt stagnierte der Neubau.[12] Bedingt durch die problematischen wirtschaftlichen Verhältnisse nahmen offenbar die finanziellen Zuwendungen für das Bauvorhaben ab und die durch den Armutsstreit aus-

Abb. 2
Schlussstein im Chorabschluss
mit dem Lamm Gottes

Mittelschiffgewölbes ruhen auf kurzen Diensten, die teilweise erst oberhalb der massigen Achteckpfeiler beginnen. In den schmaleren Seitenschiffen setzen die Rippen unmittelbar über kleinen Konsolen an. Die Schlusssteine sind mit Blätterkränzen verziert, figürlich geschmückt sind nur wenige; das östliche Langhausjoch mit einem Pelikan, das mittlere Joch im nördlichen Seitenschiff mit einer Rübe und der Schlussstein im Chorabschluss mit dem Lamm Gottes (Abb. 2). Die – den franziskanischen Bauvorschriften entsprechend – ohne Turm und ohne Querhaus errichtete fünfjochige Staffelhalle (Abb. 3) glich in ihren Bauformen somit der 1343 fertiggestellten Dominikanerkirche.

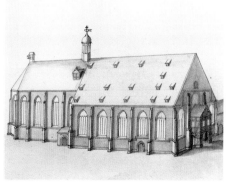

Abb. 3
Die Brüdernkirche im 19. Jahrhundert,
Carl Wilhelm Sack

gelöste Teilung des Franziskanerordens hatte sicher ebenfalls ihren Anteil. Nach Friedrich Berndt ist darin auch die Begründung für eine Planänderung des Kirchenbaus zu finden. Der Bau wurde schließlich fortgesetzt, aber nach reduzierten Plänen: Statt der ursprünglich geplanten Hallenkirche mit drei gleich hohen Schiffen wurden die Seitenschiffe rund sechs Meter niedriger als das 21 Meter hohe Mittelschiff ausgeführt. Die Rippen des breiteren

Die Änderungen der Baupläne sind noch zu erkennen. So weisen etwa die Ostwand des Langhauses und die anschließende Nordwand des östlichen Jochs eine stärkere Mauer auf als die übrige Nordwand. Besonders deutlich aber zeigen die unterschiedlichen Fenster des nördlichen Seitenschiffs die Planänderung – das östliche Fenster entspricht in seiner Maßwerkgestaltung denen des Chorraums, die übrigen Fenster sind etwas niedriger und mit schlichterem Maßwerk ausgeführt worden (Abb. 4).

1451 war der Bau des Kirchenschiffs abgeschlossen. Dem Haupteingang an der Westseite wurde außen eine überwölbte offene Halle vorgesetzt, das Hauptportal nutzte man vorwiegend bei Prozessionen. Zwei Portale an der Nordseite dienten als Zugänge zu den Gottesdiensten. Der direkte Zugang im vorletzten westlichen Joch wurde im 19. Jahrhundert vermauert. Der zweite Zugang führt noch heute durch einen Vorraum in das östliche Seitenschiff. Oberhalb der Tür in den Vorraum war das Jüngste Gericht als Wandmalerei dargestellt.[13] Reste weiterer Wandmalereien im Kirchenraum haben sich nur auf der südlichen Seite der Westwand erhalten, hier sind die Fragmente einer Heiligendarstellung auszumachen.

Von der dank zahlreicher Stiftungen sicher prachtvollen Ausstattung des Kirchenraums ist heute nur noch wenig zu sehen. Eine Kanzel ist durch das Testament des Hinrik von Elber für das Jahr 1392 belegt, er hinterließ dem Kloster unter anderem zehn Mark, damit bei jedem Sonntagsgottesdienst »uppe dem preddegestole« seiner gedacht würde.[14] Auch über die mittelalterliche Orgel geben nur die Testamente Auskunft: 1414 oder 1416 verfügte Diderik von Winnigstede 20 Mark an die Fran-

Abb. 4
Nördliches Seitenschiff

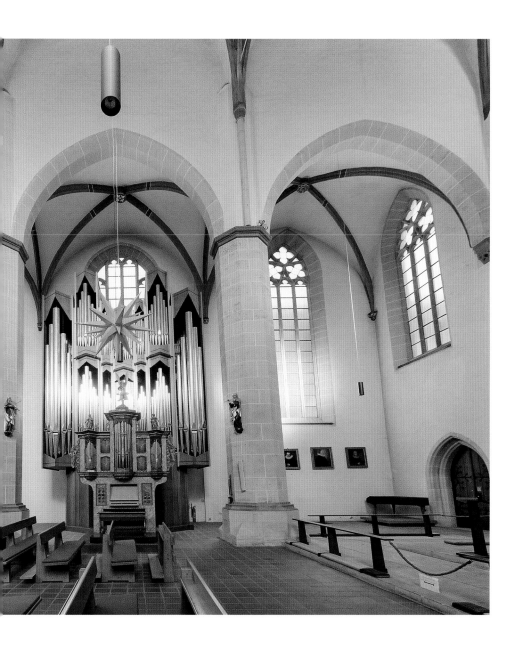

ziskaner für jährlich jeweils zwei Memorien sowie eine religiöse Feier mit Orgel am ersten Sonntag nach Pfingsten.[15]

Zu dem 1361 geweihten Hochaltar im Chor kamen noch mindestens sechs Nebenaltäre, über die wir nur durch ihre Erwähnung in schriftlichen Quellen informiert sind.[16] So hinterließ etwa Bele von Lindenberg 1407 dem Kloster Wachs für das Licht vor dem Marienaltar und 1409 vermachte Olrik Hantelmann den Franziskanern 40 Gulden für die Verzierung eines Pfeilers, vor dem der Jakobus-Altar seinen Platz hatte.[17] Überdies lassen sich so noch Altäre für Nikolaus und Mauritius sowie ein Fronleichnam-Altar nachweisen.[18] 1383 vererbte der adlige Thidericus von Winnigstede dem Konvent 100 Mark für einen nicht näher benannten Altar, für Messgewänder und Bauzwecke. Als Gegenleistung wünschte er über ein Jahr tägliche Messen für den Erblasser und Memorien an den Quatembertagen für alle Zeit.[19] Folgt man Holger Quandt, so könnte mit dieser Stiftung das Schnitzaltarretabel des Hochaltars (Abb. 5, 6) in Zusammenhang gebracht werden, da von dem Neubau der Kirche zu diesem Zeitpunkt nur der Chorraum fertiggestellt war. Das noch heute an seinem ursprünglichen Aufstellungsort befindliche Retabel ist sowohl das einzige seiner Art, das sich in Braunschweig erhalten hat, als auch – mit einer Breite von rund sieben Metern in geöffnetem Zustand – eines der größten überlieferten Retabel aus der Zeit um 1400.[20]

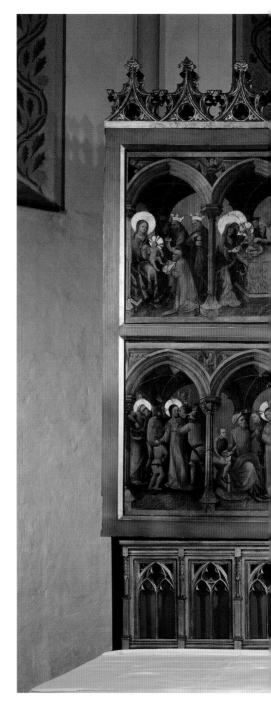

Abb. 5
Schnitzaltarretabel
in geschlossenem Zustand,
Kat.-Nr. 2

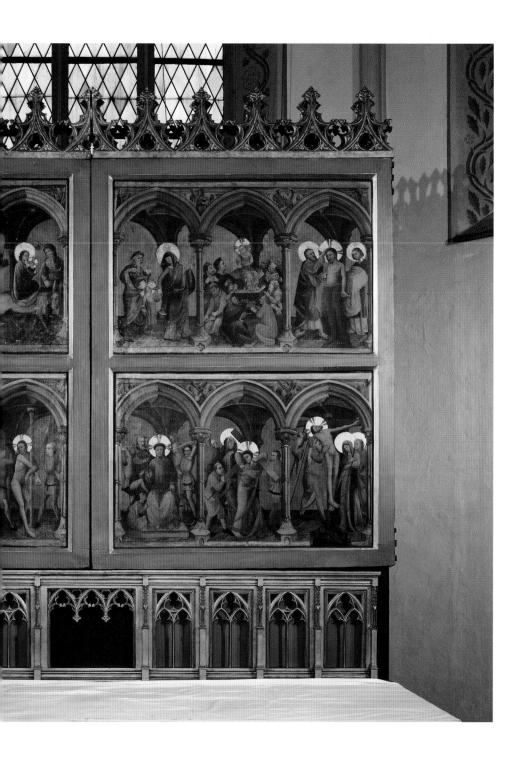

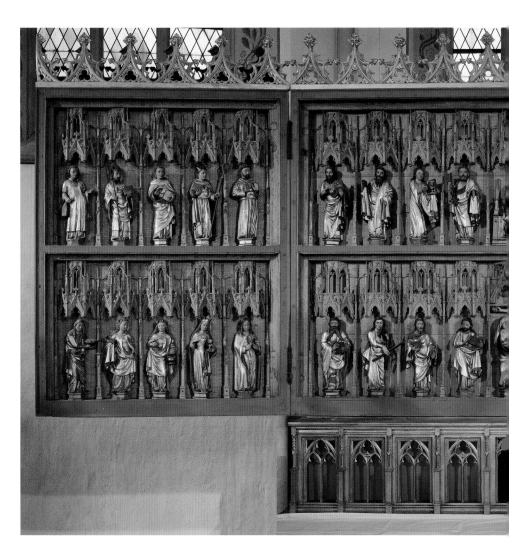

Abb. 6
Schnitzaltarretabel
in geöffnetem Zustand,
Kat.-Nr. 2

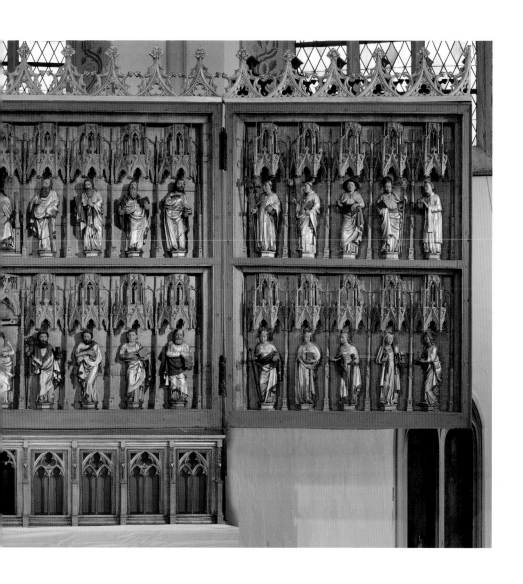

Der Chorraum war nur den Mitgliedern des Konvents zugänglich, auch die Laienbrüder des Klosters durften ihn nicht betreten. Das noch an Nord- und Südwand befindliche Chorgestühl (Kat.-Nr. 4) rahmte den Chorraum vermutlich auch auf der Westseite und schloss so vielleicht zusammen mit einem Lettner den Chor vom Langhaus ab.[21] Im 16. Jahrhundert wurde auf beiden Seiten die vordere Sitzreihe des Gestühls entfernt und auch die westlichen Teile des Chorgestühls mussten wohl für den neuen Lettner (Kat.-Nr. 11) weichen.[22] Nicht an seinem anfänglichen Platz ist das Franziskus-Relief von 1360 (Kat.-Nr. 1). Das Bildnis des Ordensgründers wurde erst 1957 an der Nordwand des Chorraums angebracht, es hatte seinen Platz ursprünglich an der Westwand des südlichen Seitenschiffs.[23]

Die Keimzelle des Braunschweiger Franziskanerkonvents, die Bortfeld'sche Kemenate, bestand weiterhin als eigenständiger Bau. Während oder nach Fertigstellung des Chorraums wurde dieser mit dem Erdgeschossraum der Kemenate durch einen Gang verbunden. Gegen Ende des 14. Jahrhunderts versah man Unter- und Obergeschoss mit Kreuzrippengewölben. Das Obergeschoss war bis zur Erweiterung der Klostergebäude nur über eine Außentreppe zu erreichen.[24] Eine mit zwei Engeln geschmückte Konsole (Abb. 7) im Erdgeschossraum lässt sich stilistisch dem Franziskus-Relief zuordnen.[25] Dieser Raum – die heutige »Winterkirche« – diente wahrscheinlich schon im 14. Jahrhundert als Sakristei. Das Obergeschoss wurde zur Aufbewahrung des Archivs, der Bibliothek und der kostbaren liturgischen Geräte genutzt.[26] Noch heute befinden sich ein prunkvoller Messkelch (Kat.-Nr. 6) und ein ehemaliges Vortragekreuz (Kat.-Nr. 5) aus dem 15. Jahrhundert im

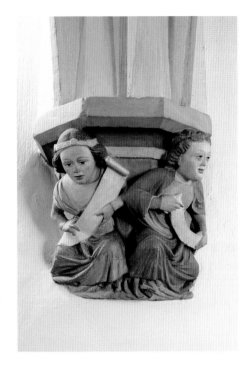

Abb. 7
Engelskonsole in der Sakristei

Besitz der Kirchengemeinde St. Ulrici-Brüdern. Ein um 1400 gefertigtes, aufwendig mit Heiligendarstellungen versehenes Ziborium (Kat.-Nr. 3) aus der Franziskanerkirche wird heute im Städtischen Museum in Braunschweig verwahrt.[27] Die Bibliothek des Klosters gehörte zu den umfangreichsten deutschen Franziskanerbibliotheken und war wohl die größte mittelalterliche Bibliothek Braunschweigs. Die Buchbestände wurden einem Inventar von 1529 zufolge an zwei Pultreihen angekettet und thematisch geordnet aufgestellt. Aus den im Inventar aufgeführten Titeln lässt sich schließen, dass im klosterinternen Studium »[...] eine solide theologische und kirchenrechtliche Ausbildung, die ein gutes

Allgemeinwissen und Kenntnisse der klassischen lateinischen Literatur einschloß, als wichtig erachtet wurde. Dieses Wissen wiederum diente offenbar als Grundlage für das Hauptarbeitsgebiet der Brüder, die Predigttätigkeit. Daneben wurden in gewissem Umfang auch medizinische Kenntnisse für wichtig gehalten.«[28] Noch circa 70 Bände der Bibliothek haben sich bis heute erhalten, davon befinden sich 28 heute in der Stadtbibliothek Braunschweig.

Im Anschluss an den Neubau der Klosterkirche sollten auch die Konventsgebäude umfassend erweitert werden.[29] Nur der östliche Flügel und die südliche Außenwand des Refektoriums blieben von der Klosteranlage des 13. Jahrhunderts erhalten (Abb. 8). Wahrscheinlich Mitte des 14. Jahrhunderts begannen die Arbeiten am neuen Refektorium als Erweiterungsbau des Ostflügels. Auch der Baubeginn des neuen Südflügels mit den Wirtschaftsräumen wird in diese Zeit zu setzen sein. Das Obergeschoss der neuen Klosterflügel diente vermutlich vornehmlich als Schlaf- und Wohnbereich für die Mitglieder des Konvents und für die oft zahlreichen Gäste. Während der bereits begonnenen Baumaßnahmen wurden offenbar analog zum Kirchenbau auch die Pläne für die neuen Klausurgebäude geändert. Ein nach Friedrich Berndt ursprünglich geplanter vierflügeliger Kreuzgang mit einem circa 22 × 27 Meter großen Innenhof wurde zugunsten eines deutlich kleineren dreiflügeligen Kreuzgangs aufgegeben. Im zweischiffig ausgeführten Westflügel des Kreuzgangs befand sich auch die Klosterpforte in unmittelbarer Nähe zum Kirchenraum. Zusätzlich zu dem auf drei Seiten von Kreuzgängen umgebenen Klosterhof, der nur den Konventsangehörigen vorbehalten war, wurde auf der Südseite ein zweiter

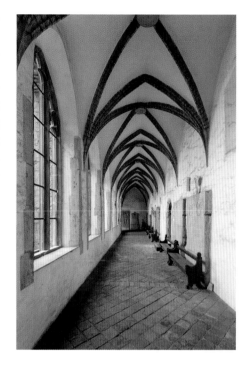

Innenhof errichtet. Dieser war von außen unmittelbar zugänglich und hatte überdies eine Tür zum groß angelegten Refektorium oder Remter. Der Remter und der südliche Innenhof waren weniger Klausur als halböffentlicher Raum für Zusammenkünfte mit Franziskanermönchen anderer Konvente. So tagte dort etwa 1458 das Provinzialkapitel mit rund 300 Teilnehmern.[30]

Die großzügigen Räumlichkeiten der Klosteranlage boten nicht nur für ordensinterne Versammlungen den idealen Rahmen. Obwohl jedes Weichbild sein eigenes Rathaus hatte und der Gesamtrat auch in den Rathäusern der Altstadt oder der Neustadt tagte, fanden seit dem 14. Jahrhundert zahlreiche Rats-

versammlungen im Remter des Konvents statt.[31] »Der neue Gesamtrat benutzte vielmehr die Minoriten als integratives Moment, da sie zu diesem Zeitpunkt die Sympathien der Bürger aller fünf Weichbilde besaßen. Der Versammlungsort im Minoriten-Kloster verlieh dem neuen Rat darüber hinaus eine gewisse Sakralität, die er in seiner Behauptung gegenüber den zahlreichen anderen geistlichen Gewalten in Braunschweig einsetzen konnte.«[32] Auch das 1413 vom Rat einberufene Treffen anlässlich des sogenannten Pfaffenkriegs um die Neubesetzung einer Pfarrstelle an der Kirche St. Ulrici wurde dort abgehalten. Rat und Bürgerschaft der Stadt Braunschweig sahen das Franziskanerkloster als ihr geistliches Zentrum – die Kirche der Barfüßer war zur Hauptstadtkirche geworden.[33]

19 Mack 1990, S. 634–637.
20 Quandt 2004, S. 105–107.
21 Berndt 1979, S. 49; Mack 1983, S. 14.
22 Mack 1983, S. 14.
23 Berndt 1979, S. 49; Diestelmann/
 Kettel 1982, S. 17.
24 Berndt 1979, S. 38–41.
25 Zahlten 1985a, S. 611 f.
26 Berndt 1979, S. 41.
27 Heppe 1985a, S. 1258 f.
28 Camerer 1982, S. 22, 51 f.
29 Die folgenden Angaben entstammen
 Berndt 1979, S. 53–56.
30 Diestelmann/Kettel 1982, S. 4.
31 Schmies 2012, S. 144; Hecker 1981,
 S. 169.
32 Hecker 1981, S. 169.
33 Ebd.; Berndt 1979, S. 56.

Anmerkungen

1 Todenhöfer 2007, S. 45; Berndt 1979, S. 49.
2 Schmies 2012, S. 148.
3 Berndt 1979, S. 49.
4 Zahlten 1985c, S. 378; Diestelmann/
 Kettel 1982, S. 3 f.
5 Diestelmann/Kettel 1982, S. 4;
 Zahlten 1985c, S. 378.
6 Schmies 2012, S. 145.
7 Todenhöfer 2007, S. 45.
8 Schmies 2012, S. 145.
9 So etwa im Testament von Hening Jordens,
 1. 10. 1358, ½ Mark für den Bau und ½ Mark
 für Seelenmessen; Mack 1989, S. 273–275.
10 Berndt 1979, S. 50.
11 Dolle 2003, Nr. 29, S. 43.
12 Die folgenden Angaben zum Neubau
 entstammen Berndt 1979, S. 50–53.
13 Schmidt 1819, Sp. 750.
14 Dolle 2008, Nr. 475, S. 444 f.
15 Mack 1993, S. 80, 87.
16 Schmies 2012, S. 149.
17 Mack 1989, S. 320–322; Sack 1849,
 S. 407.
18 Schmies 2012, S. 149.

MARIA JULIA HARTGEN

Das Franziskanerkloster in der Reformation

Mit den Vorlesungen des 1521 aus Wittenberg zurückgekehrten Benediktinermönchs Gottschalk Kruse im Braunschweiger Kloster St. Aegidien fand die Lehre Luthers eine wachsende Hörerschaft und durch das Netzwerk der Fernhändler gelangten zunehmend Lutherschriften in die Stadt.[1] Als feste Institution in der Stadt Braunschweig war es für den Franziskanerkonvent sicher schwer vorstellbar, dass diese reformatorischen Strömungen letztlich zur Auflösung ihres Klosters führen würden – erst 1522 wurde das Obergeschoss des Südflügels der Klosteranlage fertiggestellt.[2]

Die Franziskaner stellten sich deutlich gegen die Reformation. Der aus Alfeld bei Hildesheim stammende Pater Augustin von Alveldt publizierte 1520 seine erste antilutherische Schrift »Super apostolica sede«, das Generalkapitel ordnete 1521 für alle Klöster Gebete für die Kirche an und die Sächsische Provinz bat Kurfürst Friedrich von Sachsen um ein entschiedenes Vorgehen gegen die Lehre Luthers.[3] 1524 sollte auch das Provinzialkapitel im Franziskanerkloster den reformatorischen Lehren entgegenwirken.[4] Ziel der Versammlung war, in einer öffentlichen Disputation die Verehrung der Heiligen und das Messopfer gegen die lutherischen Angriffe zu verteidigen.[5] Die Disputation führten der Braunschweiger Pater Eberhard Runge, Doktor

der Theologie und Lesemeister des Konvents, und als Opponent der Dominikaner Pater Doktor Andreas Lüder. Die Disputation führte nicht zum gewünschten Ergebnis: Mehrere Braunschweiger Bürger griffen ein und argumentierten erfolgreich mit Zitaten aus der Heiligen Schrift gegen die Mönche. Zu den namentlich überlieferten Bürgern gehörten unter anderem der Zollschreiber Marsilius, Magister Johannes Laffard, ein Lehrer des Stifts St. Cyriakus sowie der Rechtsgelehrte Autor Sander. Die gescheiterte Disputation soll sogar den Franziskanermönch Konrad Frölich dazu bewogen haben, den Orden zu verlassen, sich der neuen Lehre zuzuwenden und ab 1531 als Pastor in St. Andreas zu wirken.[6] Die *Unio clerici*, ein Zusammenschluss der Braunschweiger Stadtgeistlichkeit, zeigte die disputierenden Bürger beim Rat der Stadt an und dieser verwies daraufhin die meisten aus der Stadt, auch verbot der Rat auf Drängen der Union den Besitz lutherischer Schriften und den Besuch lutherischer Gottesdienste außerhalb der Stadt.[7] Der Franziskaner Runge predigte zur Abwehr des Luthertums über den Römerbrief und die Dominikaner über das Matthäusevangelium, doch auch diese Bemühungen konnten die Entwicklungen nicht aufhalten.[8]

Auf Initiative des Stadtsyndikus Dietrich Prüsse wurde 1527 ein gelehrter Theologe aus Magdeburg nach Braunschweig berufen.[9] Der von den Braunschweiger Bürgern wegen seines angeblich häufigen Weihwassergebrauchs als Doktor Sprengel oder Sprütze bezeichnete Geistliche sollte durch seine Predigten den Lehren Luthers entgegenwirken. Seine erste Predigt in der Franziskanerkirche, bei der er die Seligwerdung durch gute Werke mit der Bibel belegen wollte, wurde angeblich zunächst durch einen Geistlichen aus dem protestantischen Lüneburg und schließlich durch den Ausruf »Pape, du lügst« des Braunschweiger Bürgers Henning Rischau unterbrochen. Unter Beschimpfungen und dem Gesang des Lutherliedes »Ach Gott vom Himmel sieh herein« trieb man den namentlich nicht überlieferten Magdeburger aus der Kirche.

Schon im folgenden Jahr forderten Bürger aus allen fünf Weichbilden die Einführung der evangelischen Predigt und die Berufung eines gelehrten Predigers. Der Gemeine Rat legte daraufhin im März 1528 ein 18 Punkte umfassendes Programm vor, das der reformatorischen Lehre entgegenkam, aber die Stifte und Klöster unangetastet lassen sollte.[10] Die Hauptleute und Gildemeister der Weichbilde verlangten weitergehende und teils sehr drastische Maßnahmen. Schuhmacher und Gerber forderten ein Verbot des Bußsakraments für die Bettelmönche, die Hauptleute des Hagen verlangten gar eine Schließung der Klöster und die Enteignung der Kleinodien, sollten die Mönche nicht in der Lage sein, Beichte und Buße durch die Heilige Schrift zu legitimieren. Nach Abschluss der Verhandlungen wurde schließlich Ostern 1528 den Franziskanern die Aufnahme neuer Konventsmitglieder verboten. Auch untersagte man ihnen die Predigt-tätigkeit, dafür sollten lutherische Prädikanten im Kloster predigen.[11] Die erste protestantische Predigt in der Brüdernkirche hielt der vom Rat nach Braunschweig berufene Reformator Johannes Bugenhagen am 21. Mai 1528. Durch die Anwesenheit Bugenhagens, der täglich im Franziskanerkloster Vorlesungen über den Römerbrief hielt und an der Kirchenordnung für Braunschweig arbeitete, spitzte sich die Situation im Kloster weiter zu. Den Franziskanern wurde vorgeworfen, Bugenhagen und seine Zuhörer durch »gottlose senghe Also Alma Redemptoris Vnd dat Salue regina« zu stören und zu provozieren.[12] Auch wurden sie beschuldigt, ihrer Predigttätigkeit insgeheim weiter nachzugehen und so Bürger und Bürgerinnen mit unchristlicher Lehre zu verführen.[13]

Noch im selben Jahr ließ der Rat die Schatzstücke des Franziskanerklosters inventarisieren und einziehen. Neben kostbaren Paramenten, Reliquiaren, Kelchen und Monstranzen sind auch mehrere Kronen, Gewänder und Rosenkränze zum Schmuck einer Marienstatue verzeichnet.[14] Ein weiteres undatiertes Inventar listet liturgische Gebrauchsgegenstände auf.[15] Am 25. März 1529 beantragten die Gilden und die Gemeinheit der Altewiek und auch des Sack eine Aufhebung der beiden Bettelordensklöster.[16] Der Rat der Stadt kam den Forderungen nach und nahm Ende März 1529 Stiftungsurkunden und Siegel der beiden Klöster in Verwahrung.[17] Da eine Weiterführung des Ordenslebens für die Franziskaner in Braunschweig unmöglich geworden war, verließen die Barfüßer um Ostern 1529 die Stadt.[18] Ein letzter Versuch der Franziskaner, mithilfe derer von Bortfeld ihr Kloster und ihre Privilegien zurückzuerlangen, scheiterte.[19] Die Stadt nahm das Kloster in Besitz und das noch im

Kloster verbliebene Eigentum der Franziskaner, wie Sakralgeräte und Paramente, aber auch die Lebensmittelbestände, wurden umgehend inventarisiert.[20] Drei Jahre später folgte ein Inventar der Bibliotheksbestände.[21] Die Franziskaner scheinen die Stadt »[...] so arm verlassen zu haben, wie sie einst 300 Jahre früher, im Jahre 1223, nach Braunschweig gekommen sind.«[22]

Anmerkungen
1 Lemmens 1896, S. 57.
2 Gozdek 2014, S. 4; Berndt 1979, S. 55.
3 Lemmens 1896, S. 42 f.
4 Ebd., S. 57.
5 Zur Disputation vgl. Jürgens 2003, S. 24.
6 Gozdek 2014, S. 6; Rehtmeyer 1707–1720, Bd. 3 (1710), S. 97.
7 Gozdek 2014, S. 6; Jürgens 2003, S. 25.
8 Gozdek 2014, S. 7.
9 Vgl. hierzu Beste 1889, S. 25.
10 Steinführer 2014, S. 15.
11 Lemmens 1896, S. 59.
12 Gozdek 2014, S. 18.
13 Lemmens 1896, S. 60.
14 Gozdek 2014, S. 14–16.
15 Ebd., S. 16 f. Beide Inventare sind in jüngster Zeit erstmals von Frank-Georg Gozdek bearbeitet worden. Die ältere Literatur, vornehmlich Carl Wilhelm Sack, ging davon aus, dass die Franziskaner beim Verlassen des Klosters und der Stadt alle wertvollen Objekte und Schatzstücke mitnahmen; Sack 1849, S. 423.
16 Lemmens 1896, S. 60.
17 Gozdek 2014, S. 25.
18 Lemmens 1896, S. 60.
19 Gozdek 2014, S. 32–34.
20 Sack 1849, S. 423 f.
21 Camerer 1982, S. 13.
22 Gozdek 2014, S. 36.

THORSTEN HENKE

Die Brüdernkirche als Gotteshaus des Superintendenten

Als Johannes Bugenhagen am Himmelfahrtstag (21. Mai) des Jahres 1528 auf die Kanzel der Brüdernkirche stieg, predigte er den Quellen zufolge in einer übervollen Kirche. Diejenigen, die keinen Platz in der Kirche fanden, hörten eine Predigt von einem weiteren Geistlichen auf dem Kirchhof der Brüdernkirche. Erst am Tag zuvor war der Reformator mit Frau und Tochter aus Wittenberg in Braunschweig angekommen. Er wurde noch am Abend in der Kirche St. Andreas im Beisein der evangelischen Prädikanten in das Amt als »allgemeiner Lehrer und Prediger in allen Kirchen der Stadt« vom Ratsprediger Heinrich Winkel eingeführt.[1]

In den Braunschweiger Kirchen waren bei Bugenhagens Ankunft bereits acht evangelische Prädikanten tätig, die Schriften Luthers kursierten innerhalb der Braunschweiger Patrizier und der Gesamtrat der Stadt Braunschweig entschloss sich mehrheitlich, im Sinne der Reformation zu handeln. Seit Gottschalk Kruse im Dezember 1521 im Remter des Benediktinerklosters St. Aegidien in seinen Bibelauslegungen Luthers Lehre verbreitete, gewann die protestantische Sache weiteren Einfluss in der Stadt. Einer der Hauptsprecher der reformatorischen Bewegung Ende der 1520er Jahre war der Braunschweiger Jurist

Autor Sander. Um die Aufrechterhaltung von Gesetz und Ordnung in der Stadt Braunschweig bemüht, hatte der Rat entgegen der ausdrücklichen Anweisung des Stadtherrn, Herzog Heinrich d. J., und des Erzbischofs Albrecht von Mainz den gelehrten Theologen Heinrich Winkel im März 1528 zum Ratsprädikanten berufen. Erste Reformprogramme wurden von einzelnen Gremien in den Weichbilden erarbeitet und auf gesamtstädtischer Ebene diskutiert. Da die Einheit der Stadtgemeinde gefährdet war, wurde eine gesamtstädtische Neuordnung der Kirchenverhältnisse notwendig.

Der Rat schickte nach dem Reformator Bugenhagen, der seit 1523 Stadtpfarrer in Wittenberg war (Abb. 1). Er sollte eine Kirchenordnung für die gesamte Stadt verfassen. Als Ort der Ausarbeitung diente ihm die Bibliothek der Franziskaner, über der Sakristei der Brüdernkirche gelegen. Sie wurde später Bugenhagenzimmer genannt.[2] Von April bis September 1528 arbeitete Bugenhagen an dem Regelwerk auf der Grundlage der Braunschweiger Reformprogramme. Für die Stadt entwarf er seine erste Kirchenordnung, der in den folgenden Jahren weitere für norddeutsche Städte und Territorien aus seiner Feder folgen sollten, etwa 1529 für Hamburg, 1531 für Lübeck, 1537 für

POMERANVS

HEINRICH
WILCKENS

Dänemark oder 1542 für das Herzogtum Braunschweig-Wolfenbüttel während der schmalkaldischen Besetzung.

Die Braunschweiger Ordnung stellte in ihrem Aufbau die Grundlage dar, sie war es, auf die sich Bugenhagen später immer wieder berief. Er widmete sich in ihr drei Hauptbereichen: der Kirche, der Schule und der Armenfürsorge. Die einzelnen Themen stellte er auf ein theologisches und kirchenrechtliches Fundament. Ziel war es, das kirchliche Zusammenleben in der Stadtgemeinde, die zugleich als Gemeinschaft der Gläubigen verstanden wurde, eindeutig zu regeln und weiteren Auseinandersetzungen und Streitigkeiten zu begegnen. Anfang September wurde die Kirchenordnung vom Rat der Stadt, den Weichbilden sowie den Gilden angenommen. Auch noch nach der Annahme der Kirchenordnung besuchte Bugenhagen die Stadt, so etwa um Himmelfahrt 1529, ließ sich über die Umsetzung der neuen Ordnung berichten und unterstützte bei entstandenen Problemen.

Bereits im Spätmittelalter nutzte der Rat der Stadt verschiedene Räumlichkeiten im Franziskanerkloster. Daran knüpfte er 1528 an und verbot den Mönchen zunächst die Nutzung ihrer Kirche. Im Frühjahr 1529 forderte der Rat schlussendlich den Franziskanerkonvent auf, sich entweder der reformatorischen Lehre anzuschließen oder das Kloster und die Stadt zu verlassen. Nur ein Konventsmitglied, Konrad Frölich, bekannte sich zur reformatorischen Kirchenordnung und wurde evangelischer Pastor in St. Andreas.

Abb. 1
Johannes Bugenhagen, Detail aus
dem Chorgestühl, Kat.-Nr. 4

Die Arbeit an der Kirchenordnung begleitete Bugenhagen durch regelmäßige Predigten in der Brüdernkirche. Neben den Wochentagspredigten am Dienstag, Donnerstag und Sonnabend stand er in der »Doktorpredigt« an den Sonntagen und den Feiertagen auf der Kanzel der Kirche. In diesen konnte Bugenhagen die Braunschweiger Stadtgemeinde auf die Grundlagen der lutherischen Theologie und die Veränderungen in der Kirchenordnung vorbereiten. Während seines Aufenthalts in Braunschweig hielt Bugenhagen zudem in den Räumlichkeiten des Franziskanerklosters Vorlesungen über den Römerbrief.

Die Brüdernkirche wurde bereits von den Franziskanern als Predigtkirche für eine große Anzahl Menschen errichtet. Zugleich waren die Franziskaner eine der einflussreichsten antireformatorischen Gruppen in der Stadt. Eine Übernahme der Kirche und des Klosters durch die Stadt war somit ein eindeutiger Affront gegen den Stadtherrn. Daneben war die Kirche bereits im Spätmittelalter als Repräsentationsort des gesamtstädtischen Rates genutzt worden. In dem Kirchenraum wie auch an der Fassade ließ der Rat der Stadt Braunschweig Tafeln und Inschriften anbringen, die an die siegreichen kriegerischen Auseinandersetzungen, etwa mit dem Stadtherrn, erinnern sollten. An dieses enge Verhältnis der Stadt zu dem Kirchenraum wurde im Zuge der Reformation mit der Umwandlung der Klosterkirche in die Kirche des Superintendenten durch Bugenhagens Kirchenordnung wieder angeknüpft.[3]

Da der Superintendent keiner eigenen Gemeinde vorstand, beschränkten sich die Zusammenkünfte in der Brüdernkirche jedoch bis 1544 auf dessen Predigten sowie auf besondere gesamtstädtische Festgottesdienste.[4]

Bugenhagen sah in dem Superintendenten den im Namen des Rates und der Gemeinde tätigen »Upseher«.[5] Er hatte auf die Reinhaltung der christlichen Lehre zu achten. Um dieses Ziel zu erreichen, sollte er unter anderem die anzustellenden Pfarrer verhören und die Schulen visitieren.[6] Der Superintendent und sein Vize, der Koadjutor, wurden als städtische Beamte vom Gesamtrat der Stadt bezahlt. Von ihnen verlangte man ein Theologiestudium, das wenigstens der Superintendent mit dem Doktorgrad abgeschlossen haben musste. Als promovierter Theologe sollte er im Brüdernkloster Vorlesungen halten, um so die Pastoren wie auch die interessierten Bürger in der lutherischen Lehre zu unterrichten. Dem Koadjutor als Helfer des Superintendenten war die ehemalige Dominikanerkirche als Predigtort zugewiesen. Ab 1545 versuchte der Superintendent Nikolaus Medler, ein weiterführendes Pädagogium für Lateinschüler im Brüdernkloster einzurichten.[7]

Der erste Superintendent Martin Görlitz richtete bereits das aus dem Kolloquium der Stadtgeistlichen entstandene Geistliche Ministerium ein. Das Gremium bestand aus den 15 Pfarrgeistlichen der Stadt sowie dem Koadjutor und seinem Vorsteher, dem Superintendenten. In den Zusammenkünften, die vermutlich zunächst in der ehemaligen Franziskanerbibliothek stattfanden, wurden alle religiösen und kirchlichen Fragen behandelt. Gemeinsam

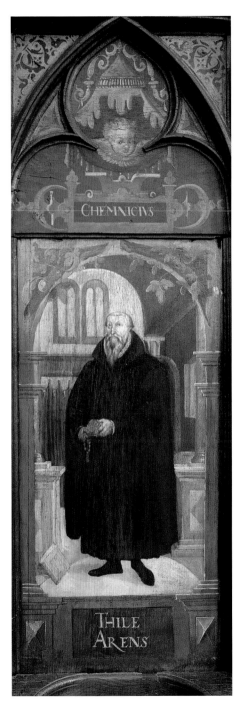

mit den Räten der einzelnen Weichbilde sowie den Kastenherren der Pfarrkirchen entschied das Gremium über die Pfarramtskandidaten.

Nachdem Martin Chemnitz 13 Jahre lang als Koadjutor unter Mörlin tätig war, wurde ihm 1567 die Nachfolge des nach Preußen berufenen Superintendenten angetragen (Abb. 2).[8] Vor allem Chemnitz erarbeitete ab 1564 das »Corpus doctrinae«. Die Sammlung der Bekenntnisschriften war für die Pfarrgeistlichkeit verbindlich und diente der Sicherstellung der lutherischen Lehre.[9]

Chemnitz war der bedeutendste Braunschweiger Superintendent, dessen Einfluss durch seine Schriften und Stellungnahmen weit über die Stadt hinausreichte. Er stellte die kirchliche Lehre der Stadt Braunschweig in die Tradition Luthers und wandte sich damit deutlich gegen andere innerprotestantische Strömungen. Auch gegenüber dem Rat der Stadt setzte Chemnitz seine Autorität durch. Zur Einhaltung der Lehre suchte er, das kirchliche Strafrecht, etwa in Bezug auf lasterhaft lebende Gemeindemitglieder, durchzusetzen. So prangerte er an, dass die Braunschweigerinnen mit kostbarem Schmuck zum Gottesdienst gehen würden, dieses aber nicht ihre wahre Bußfertigkeit erkennen ließe. Chemnitz ließ die Bibliothek des Geistlichen Ministeriums, die ursprünglich in der Kirche St. Martini aufbewahrt wurde, in die Bibliothek des Brüdernklosters überführen. Vermutlich tagte seitdem das Geistliche Ministerium auf der Südempore der Brüdernkirche.

Abb. 2
Martin Chemnitz, Detail aus dem Chorgestühl, Kat.-Nr. 4

Welche Veränderungen in der Brüdernkirche in den ersten Jahren nach ihrer Umwandlung zur Superintendentenkirche vorgenommen wurden, ist nicht überliefert. Vermutlich nutzten der erste Superintendent Martin Görlitz und seine Nachfolger noch die Kanzel der Franziskaner zur Predigt. Erst im Rahmen der Neuausstattung der Kirche ab 1595 wurde auch eine neue Kanzel (1598/99) durch den Schnitzer Georg Röttger und den Maler Floris van der Mürtel ausgeführt.[10] Wie der Chor der Brüdernkirche in der Zeit vor dem Einzug der Ulricigemeinde in die Brüdernkirche genutzt wurde, ist unbekannt. Spätestens seit der Vokationsordnung von 1571 fanden hier im Beisein des Rates und der Kastenherren die Einführung eines neuen Superintendenten, des Koadjutors und der Pfarrer statt.[11] Das große Marienretabel mit seinem reichen Figurenprogramm der Innenseite war auch noch nach der Reformation über der Altarmensa der Brüdernkirche aufgerichtet (Kat.-Nr. 2). Zwar fehlt heute das zweite Flügelpaar, aber nennenswerte Veränderungen lassen sich für das 16. Jahrhundert nicht nachweisen.[12] Es bleibt unklar, welche Ansicht des Retabels während des protestantischen Gottesdienstes zu sehen war. Immerhin ist überliefert, dass nach 1560 die Porträts Luthers und Melanchthons mit ausführlichen lateinischen Inschriften im Altarraum angebracht waren.[13]

Der früheste Nachweis einer Umgestaltung des Kirchenraums ist für das Jahr 1554, ein Jahr nach Mörlins Amtsantritt, überliefert. In diesem Jahr errichtete die Tischlergilde die Hohe Prieche im südlichen Seitenschiff (Kat.-Nr. 8), gegenüber der Kanzel. Auf ihr nahmen der Rat der gesamten Stadt sowie die Lehrer der Schulen und die Pfarrer Platz. Die Errichtung der Ratsempore war sicherlich der veränderten Raumnutzung infolge des Einzugs der Ulricigemeinde 1544 geschuldet.[14] Zugleich wurde mit der Erhöhung der Sitzplätze des Rates seine Stellung als oberster Kirchenherr in Braunschweig, als Summepiskopus, in der Brüdernkirche inszeniert.[15] Sicherlich war hieran auch Superintendent Mörlin konzeptionell beteiligt. Im Jahr 1575 malte Aegidius Spitzer die Gewölbekappen mit den Wappen der fünf Weichbilde sowie mit biblischen Geschichten und Propheten aus.[16]

Die Empore wurde vermutlich auch als Versammlungsort des Geistlichen Ministeriums genutzt. Hierauf deuten die Stiftungen des großen Wappenfensters aus dem Jahr 1577 an der Südschiffwand. Das Fenster enthielt die Wappen und Namen der Mitglieder des Geistlichen Ministeriums aus diesem Jahr (Kat.-Nr. 9). Einige Wappen wurden im Zuge der Wiedereinrichtung der Kirche in einem Fenster des südlichen Seitenschiffs wieder eingebaut. Angeführt wird die Reihe durch das Wappen des Martin Chemnitz und das seines Koadjutors Johannes Zanger. Unterhalb der Wappen befand sich eine heute verlorene Inschrift.

Ein Jahr später wurde ein weiteres Fenster im Südschiff der Kirche oberhalb der Empore gestiftet. Es enthielt in drei Reihen untereinander die Wappen der Lehrer der Martinischule. Die Schule unterstand dem Superintendenten und war für die Weichbilde Altstadt und Sack zuständig.

Im Zuge der Umwandlung der Brüdernkirche zur Superintendentenkirche entstand möglicherweise auch das 1757 abgebrochene Tor des Kirchhofs. Es zeigte neben den Apostelfürsten Petrus und Paulus die Gestalt Martin Luthers, der ein Buch hochhält und drei Mönche mit Rosenkranz und Ablassbrief vertreibt.[17]

Anmerkungen

1 Jürgens 2003, S. 63; Leder 2002, S. 222; Steinführer 2014.
2 Der Raum wurde nach seiner schweren Beschädigung im Zweiten Weltkrieg verändert wieder aufgebaut.
3 Sehling 1955, S. 374.
4 Bugenhagen übernahm hier eine noch mit den Franziskanern ausgehandelte Aufteilung des Gottesdienstes in den zehn Pfarrkirchen und den Predigten in der Brüdernkirche; Slenczka 2007, S. 239.
5 Sehling 1955, S. 373.
6 Der Superintendent hatte darauf zu achten, »dat de lere Christi by vns reyne bliue / vnde vneynicheit vnde vngehorsam nicht werde dorch vnschickede predigen erwecket.«; Sehling 1955, S. 374.
7 Das »Pädagogium zu den Brüdern« bestand nur bis Ende der 1550er Jahre. An ihm hatten nach Aussage von Spiess zeitweilig Melanchthon und Matthias Flacius gelehrt, als sie im Zuge des Schmalkaldischen Krieges mit Luthers Witwe nach Braunschweig flüchteten; Slenczka 2007, S. 239; Spiess 1966, S. 677 f.
8 Zu Martin Chemnitz s. Kaufmann 1997.
9 Spiess 1966, S. 113.
10 Die Kanzel befand sich nach der Grundrisszeichnung Becks an dem dritten Nordpfeiler des Mittelschiffs und somit nahezu in der Mitte zwischen der Taufe und dem kleinen Altar vor dem Hohen Chor. Sie wurde 1779 abgebrochen; Wehking 2001, Nr. 675 †.
11 Slenczka 2007, S. 273.
12 Erst im 17. Jahrhundert wurde das Retabel verändert.
13 Die Inschrift für Melanchthon verweist auf seinen Tod im Jahr 1560; Wehking 2001, Nr. 689 f. †.
14 Slenczka 2007, S. 246.
15 Slenczka spricht hierbei vom Typus der Ratsempore, der dem der Fürsten- und Patronatslogen folgt; Slenczka 2007, S. 247.
16 Nach Schmidt 1819, Sp. 743 wurden sie 1770/71 übermalt. Der genaue Anbringungsort der Deckenmalereien ist unbekannt, sicherlich standen sie jedoch in Zusammenhang mit der Ratsempore.
17 Die lateinische Inschrift enthielt den als »mein epitaphium« bezeichneten Spruch Luthers »Lebend war ich dein Verderben, sterbend werde ich dein Tod sein, Papst.«; Wehking 2001, Nr. 685 †.

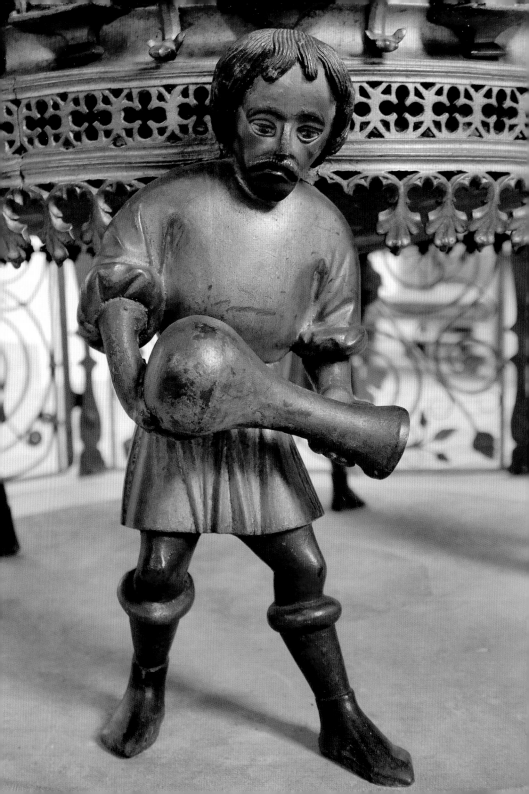

THORSTEN HENKE

Die Gemeinde St. Ulrici und ihre Kirchen

Bis zum Jahr 1544 ist die Brüdernkirche vermutlich ausschließlich als Predigtkirche des Superintendenten genutzt worden. Mit dem Einzug der Ulricigemeinde in das Gotteshaus änderte sich die Verwendung des Kirchenraums grundlegend. Die ursprüngliche Ulricikirche war eine der ältesten Kirchen der Stadt. Sie wurde um das Jahr 1036 zum ersten Mal geweiht und befand sich an dem heutigen Kohlmarkt. Der Pfarrbezirk umfasste das im 14. Jahrhundert entstandene Weichbild Sack. Eine große Anzahl von Stiftungen und insgesamt 16 Altären in der Kirche sind schriftlich überliefert. Das Patronat der Kirche lag beim welfischen Herzog Heinrich d. J. Dieser versuchte, über die Besetzung der Pfarrstelle in St. Ulrici Einfluss auf die kirchenpolitischen Geschicke der Stadt zu nehmen. Im Bemühen, diese Einflussnahme zurückzudrängen, nutzte der Rat der Stadt die politische Situation während der schmalkaldischen Besetzung des Herzogtums. Zwischen 1542 und 1545 wurden verschiedene Kirchen und Klosteranlagen geplündert oder durch Bürger und schmalkal-

dische Soldaten in Braunschweig abgebrochen, darunter die Klöster Riddagshausen, St. Cyriacus und St. Crucis sowie das Spital St. Thomae und die Heilig-Geist-Kapelle.[1] Da man die Baufälligkeit des Kirchenbaus ins Feld führte, brach man kurzerhand die alte Kirche St. Ulrici ab und der katholische Pfarrer Kotterling wurde abgesetzt. Die Kirchengemeinde wurde in die Brüdernkirche verwiesen, die nun zum ersten Mal als Pfarrkirche dienen sollte. Hierfür fehlte ihr jedoch ein entscheidendes Ausstattungsstück: eine Taufe. Diese wurde aus der abgebrochenen Ulricikirche überwiesen. In dem Transfer der Taufe wurde zugleich die Übertragung des Pfarrrechts von der alten auf die neue Kirche manifest. Der Taufkessel aus St. Ulrici fand zwischen den ersten beiden westlichen Mittelschiffspfeilern Aufstellung.[2] In seiner Kirchenordnung schrieb Bugenhagen der Taufe eine zentrale Bedeutung zu; sie verbinde die Gemeinschaft der Gläubigen im Laienpriesterstand.

Den Taufkessel schuf der Bronzegießer Berthold Sprangken um 1440 (Kat.-Nr. 7). Er zeigt ein figurenreiches Bildprogramm und wird getragen von vier männlichen Personifikationen der Paradiesflüsse (Abb. 1). An der hohen Wandung sind unter 16 gotischen Baldachinen Apostel, Heilige sowie der gekreuzigte Christus

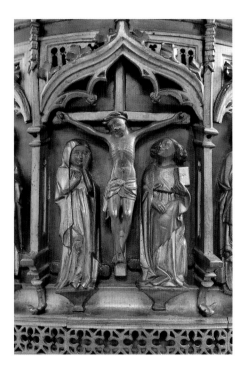

Die Umgestaltung der Taufe Anfang des 17. Jahrhunderts stand nahezu am Ende einer Neuausstattung der Brüdernkirche. Während der Einbau der Ratsempore, die Deckenausmalungen und die Wappenfensterstiftungen der 1570er Jahre der Repräsentation des gesamtstädtischen Kirchenregiments in der Kirche des Superintendenten zugeschrieben werden können, begann die Gemeinde des Weichbildes Sack ihrerseits die Ausstattung und Ausmalung der Kirche in den 1590er Jahren.

Der Ratsempore folgend wurde zunächst die Orgelempore im Westen der Kirche 1555 errichtet und mit der Orgel der Johanniskirche ausgestattet. Es folgten 1582/84 die Herrenstühle auf der Stadtjunkernprieche, die sich im Norden an die Orgelempore anschloss. Gut zehn Jahre später entschloss sich die Gemeinde zu einer bildlichen Gestaltung der Emporenbrüstung. Von 1596 bis 1598 wurden durch den Antwerpener Maler Floris van der Mürtel, Hans Geitel und vielleicht auch durch den Niederländer Reinhard Roggen insgesamt 63 Bildfelder gemalt (Kat.-Nr. 10). Das Bildprogramm zeigte in einzelnen Feldern biblische Geschichten (Abb. 3). Es begann chronologisch an der Südempore nahe dem Chor mit der alttestamentlichen Schöpfung und reichte bis zur Orgelempore. Die zentralen Felder der Orgelbrüstung waren mit der Verkündigung an Maria und der Geburt Jesu neutestamentlichen Inhalts. Sie wurden von der Stadt Braunschweig und der Stadt Magdeburg geschenkt und mit den Wappen der beiden Städte versehen. Die neutestamentliche Folge endete mit der Jun-

zwischen Maria und Johannes dargestellt (Abb. 2). Anfang des 17. Jahrhunderts wurde das Erscheinungsbild der Taufe verändert. Der spätmittelalterliche Taufkessel erhielt 1609 durch Franz Kalm[3] und seine Frau Anna Preutzen[4] einen an einer langen Kette aufgehängten hölzernen Deckel, gefertigt vom Braunschweiger Bildhauer Georg Röttger.[5] Ein 1611 durch den Schmiedemeister Hans Anger hergestelltes achtseitiges Gitter mit dem Wappen des Weichbildes Sack hat sich bis heute erhalten. Zu der Neuaufstellung gehörte auch ein heute verlorener, in dasselbe Jahr datierter Steinsockel.

M·ANDREAS·MVLLERVS·

Abb. 4
Vertreibung aus dem Paradies,
Emporenbild, Kat.-Nr. 10

weisen auf die Bibelstellen Platz zu machen. Während der großen Renovierung der Kirche 1861 bis 1865 entfernte man die Emporeneinbauten vollständig. Der Einfluss des Emporenzyklus ist in der Forschung trotz der Unkenntnis des Bildprogramms stets betont worden, war er doch der früheste Braunschweiger Zyklus.[6] In den letzten Jahren konnten einzelne Tafeln in westfälischen Sammlungen identifiziert werden.[7] Sie zeigen zum Teil sehr qualitätsvolle Bildentwürfe nach zeitgenössischer Druckgrafik von unterschiedlichen Händen.[8]

Bereits zwei Jahre zuvor (1593/94) ließ die Ulricigemeinde einen neuen Lettner zwischen Chor und Langhaus der Kirche errichten (Kat.-Nr. 11).[9] In der Franziskanerkirche trennte davor möglicherweise aus Stein gemauerter Lettner das Chorgestühl der Mönche von dem Kirchenschiff ab.[10] Bugenhagens Liturgie sah jedoch für eine evangelische Gemeinde die Austeilung des Abendmahls im Chor einer Kirche vor. Somit musste die Schranke zwischen Schiff und Chor aufgehoben werden. Der neue Lettner des Bildhauers Georg Röttger, farblich gefasst von Floris van der Mürtel, schirmte den Chorraum ab, zugleich öffnete er ihn durch zwei Portale und drei vergitterte Bogenstellungen. Das Bildprogramm des Lettners verdeutlicht die Glaubensinhalte des Abendmahls, dessen zentraler Bestandteil der Opfertod des Gottessohnes ist. Der gekreuzigte Christus wurde über der dreiteiligen Lettnerarchitektur übergroß aufgerichtet. Damit wurde das Kreuz zum zentralen Bild des Kirchenschiffs. Der Lettner bildete zugleich eine Altarwand für den vor ihm errichteten Betaltar.[11] Die zentrale

kernprieche an der Nordwand und wurde durch einen älteren Passionszyklus fortgesetzt (Abb. 4). Die einzelnen Tafeln wurden von dem Rat, den beiden Pastoren der Ulricikirche und weiteren Gemeindemitgliedern des Weichbildes Sack gestiftet. Ihre Namen waren in Kartuschen unterhalb des jeweiligen Bildes zu sehen. Der Bildhauer Georg Röttger fertigte Säulen und Engelsköpfe, um die Bildfelder einzurahmen. Bereits 1781 wurden die Stifternamen zum Teil übermalt, um den Ver-

Abb. 5
Taufe Jesu, Emporenbild, Kat.-Nr. 10

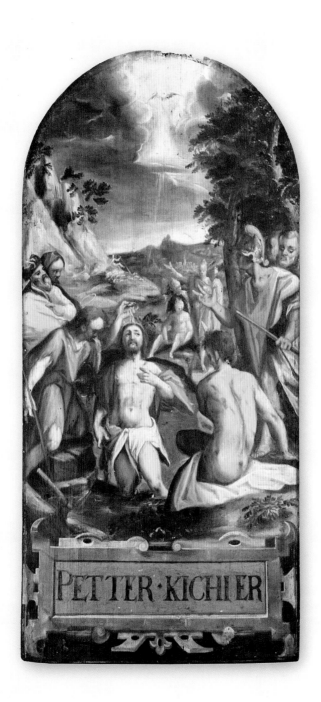

PETTER·KICHLER

Uhr erinnerte mit ihren Inschriften und der Darstellung des Todes, der die Stunde anschlägt, die Gläubigen an ihre eigene Sterblichkeit.

Die Bildfelder und Figuren auf der linken Seite repräsentieren mit der Erschaffung Evas, dem Sündenfall, der Aufrichtung der Ehernen Schlange und den Propheten das Alte Testament und verweisen auf dessen prophetischen Inhalt. Als Erfüllung dieses Alten Bundes stehen die Reliefs der rechten Seite mit der Verkündigung an Maria, der Geburt Jesu sowie der Auferstehung Christi mit den vier Evangelisten und Johannes dem Täufer den alttestamentarischen Szenen gegenüber.

Die Gemeindemitglieder konnten durch die beiden geöffneten Portale des Lettners in den Chorraum und zum Abendmahl gelangen. Bugenhagens Kirchenordnung besagte, dass die »Frauen und Jungfrauen« von der linken, die »Männer und Knechte« von der rechten Seite vor den Altar treten sollten.[12] In der Brüdernkirche befand sich der Hochaltar mit seinem Marienretabel am Ende des langgestreckten Chores (Abb. 5).

Um zum Hochaltar zu gelangen, hatte die Abendmahlgemeinde zunächst das ehemalige Chorgestühl der Franziskaner links und rechts an den Chorwänden zu passieren. An die ehemals 46 Rückwände des hölzernen Gestühls ließ die Sackgemeinde durch Reinhard Roggen eine einmalige Bilderfolge mit Kirchenvätern sowie zeitgenössischen Reformatoren und Superintendenten anbringen (Kat.-Nr. 4). Im Gegensatz zu den Emporenmalereien, die sich in Kirchen des 16. Jahrhunderts häufiger finden, hat das Bildprogramm des Gestühls seine Grundlage in den aktuellen kirchenpolitischen Verhältnissen der Zeit. Im Zuge der protestantischen Lehrstreitigkeiten, die zum Teil in der Braunschweiger Bürger-

schaft zu erbitterten Auseinandersetzungen führten, hatte mit Polykarp Leyser der vorerst letzte Superintendent lutherisch-orthodoxer Prägung 1594 die Stadt verlassen. Sein Nachfolger Lukas Martini fand sich bald in der Anhängerschaft des aus Wittenberg vertriebenen Schweizer Theologen Samuel Huber, der durch Martini in Braunschweig die Gelegenheit bekam, seine von der herrschenden lutherischen Lehre abweichenden Vorstellungen dem Geistlichen Ministerium vorzutragen.[13] Im Gegensatz dazu fand sich in dem in Braunschweig geborenen und in Jena studierten Pastor der Ulricigemeinde, Barthold Völckerling, ein Anhänger der strengen lutherischen Lehre. Er und der zweite Pastor an St. Ulrici, sein »treuer College« Andreas Möller, mussten sich gegen die Anfeindungen der Gegenpartei zur Wehr setzen.[14] Das Bildprogramm des Chorgestühls nimmt durch die Darstellung der protestantischen Theologen gerade auf die in dieser Zeit schwelenden Richtungsstreitigkeiten Bezug. Darum wurden nach Bugenhagen noch die Braunschweiger Superintendenten Mörlin, Chemnitz und Leyser in den Zyklus aufgenommen. Polycarp Leyser ist dabei zwischen den beiden Theologen Ägidius Hunnius und Georg Mylius positioniert. Wie Mack zeigen konnte, vereint die drei Dargestellten der Kampf gegen die Abweichler vom orthodoxen Luthertum.[15] Die Aktualität der kirchenpolitischen Botschaft wird jedoch darin gesteigert, dass diese drei Theologen noch zu ihren Lebzeiten dargestellt wurden. Die Auswahl der Theologen erfolgte somit nicht nur, um sich einer lutherischen Tradition zu versichern. Sie bezieht auch durch die aufgerufenen Protagonisten Stellung in den Auseinandersetzungen. Das Bildprogramm kann daher durchaus als Kampfansage gegenüber dem in der Brüdern-

kirche predigenden Superintendenten Lukas Martini und seinen Anhängern verstanden werden. Der Rat des Weichbildes Sack und dessen Ulricigemeinde werden hierin ihren Pastor Bartold Völckerling unterstützt haben.

Ob das Gestühl auch als Versammlungsort zu besonderen Anlässen diente, ist bislang nicht eindeutig zu belegen. Unter den erst 1609/10 gefertigten Darstellungen finden sich die Namen der Bürgermeister und der Ratsherren des Weichbildes Sack sowie Gildemeistern und weiterer Vertretern und Ratsherren der Altstadt.[16] In diesen Jahren wurde der Chor verschiedentlich umgestaltet, so waren im 18. Jahrhundert noch Wappenscheiben in den Chorfenstern erhalten, die 1609/10 gestiftet wurden.[17]

Anmerkungen

1 Slenczka 2007, S. 256.

2 Der heutige Standort ist in der Mitte des ersten Mittelschiffjochs weiter östlich eingerichtet.

3 Franz Kalm stiftete 1610 für seinen Vater, den Bürgermeister Werner Kalm, eine heute verlorene Wappenscheibe für das südliche Chorscheitelfenster; Wehking 2001, Nr. 732†.

4 Anna Preutze stiftete nach dem Tod ihres zweiten Mannes Franz Kalm im Jahr 1617 die Summe von 500 Florin für den Schalldeckel der Kanzel in der Martinikirche, ausgeführt von Georg Röttger. Aufgrund ihrer Stiftung durfte sie sich neben ihrem Vater oder neben ihrem ersten Mann in St. Martini bestatten lassen, der Grabstein hat sich nicht erhalten. Anna Preutze ließ ebenfalls bereits 1579 für ihren Vater, den Stadtsyndicus Theodor Preutze, ein Epitaph in St. Martini errichten; vgl. Wehking 2001, Nr. 570 (Epitaph Th. Preutze), Nr. 749 (Kanzel).

5 Meier 1936, S. 48. Der Maler Marten Broteter habe ihn bemalt, die Gesamtkosten beliefen sich auf mehr als 148 Florin. Der Deckel wurde 1770 entfernt; Wehking 2001, Nr. 731 (†).

6 So verweist Mack auf die Vorbildhaftigkeit der Emporenmalereien für das gesamte Herzogtum, etwa für die Georgskirche in Gandersheim, entstanden 1676; Mack 1983, S. 10, 45 f.

7 Pastor Wolfgang A. Jünke, Braunschweig, sei sehr herzlich für die Hinweise auf die Existenz der Tafeln gedankt.

8 Leider überliefert Sack nur die Namen der Stifter, sodass nur bedingt auf das Bildprogramm geschlossen werden kann.

9 Der Lettner ist heute zwischen den ersten beiden westlichen Mittelschiffspfeilern eingebaut. Die originale Uhr befindet sich im Stadtmuseum Braunschweig.

10 Es ist unbekannt, wann dieser Lettner niedergelegt wurde, spätestens beim Einbau des hölzernen Lettners 1593/94.

11 Interessanterweise gibt es keinen Bericht über die Gestaltung der Rückseite des Lettners, möglicherweise war sein Programm ausschließlich zum Kirchenschiff hin ausgerichtet.

12 Sehling 1955, S. 441.

13 Samuel Huber wurde in Wittenberg zunächst als Gegner des Calvinismus aufgenommen. Er vertrat die Vorstellung eines »universal geltenden Heilswillen Gottes im Erlösungswerk Christi.« Aegidius Hunnius begegnete den durch Huber gestellten Fragen in der These, dass sich mit dem »verkündeten Gnadenwillen Gottes auch die Erwählung vollziehe, in der Gott den Glauben des Menschen vorsehe.« Da Huber diese Ansicht als calvinistisch ansah, wurde er aus Wittenberg vertrieben, zit. nach Seebass 2006, S. 254.

14 Zu den verschiedenen Auseinandersetzungen Rehtmeyer 1707–1720, Bd. 4 (1715), S. 154–177.

15 Mack 1983, S. 21 und 25–28.

16 Ob die Namen tatsächlich mit der Stiftung der Malereien der Rückwände in Verbindung stehen oder der Chor und das Chorgestühl zu diesem Zeitpunkt einer anderen Nutzung gedient hatten, ist nicht zu entscheiden; Wehking 2001, Nr. 667; Slenczka 2007, S. 262 f.

17 Wehking 2001, Nr. 732†.

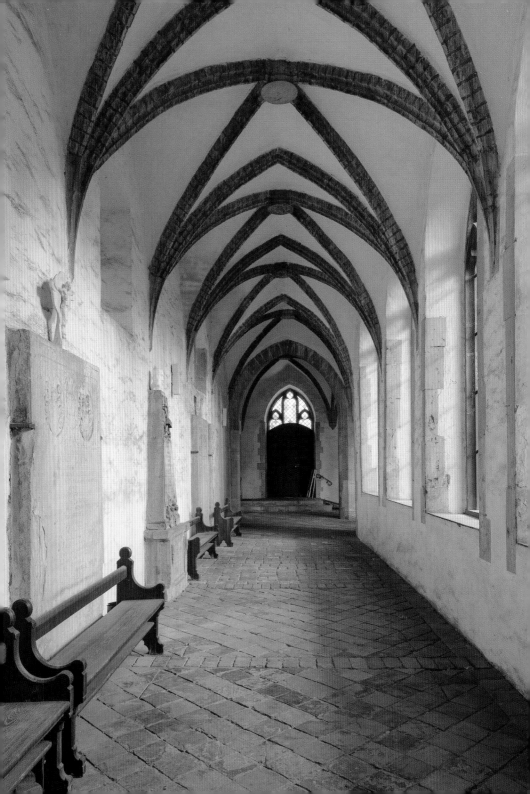

THORSTEN HENKE

Die Brüdernkirche vom 17. bis zum 19. Jahrhundert

Nach den Einbauten des 16. Jahrhunderts, während derer der Rat und die Gemeinde sich den Kirchenraum nach ihren unterschiedlichen Bedürfnissen einrichteten, sind vom 17. bis zum ausgehenden 18. Jahrhundert kaum größere Umbauten in der Kirche bekannt. Infolge der Unterwerfung der Stadt Braunschweig durch den Herzog Rudolf August im Jahr 1671 und der Übergabe des städtischen Kirchenregiments an das Herzogliche Konsistorium konnte sich der gesamtstädtische Rat nicht mehr als oberster Kirchenherr in Brüdern präsentieren. Die herzoglichen Vertreter behielten unterdessen einen Stuhl auf der Hohen Prieche der Kirche, die im Jahr 1678 erneuert wurde.

Wie in den anderen Braunschweiger Pfarrkirchen ist auch in St. Ulrici-Brüdern stetig an der Ausstattung gearbeitet worden. So ersetzte man den älteren Passionszyklus im nördlichen Seitenschiff durch die Stiftung neuer Gemälde. 13 Gemeindemitglieder stifteten die von Jacob Kracht im Jahr 1638 ausgeführten Leinwandmalereien und ließen ihre Wappen und Namen auf den Bildern darstellen.[1] Die Orgel der Kirche wurde zwischen 1626 und 1629 neu errichtet.

Das Hochaltarretabel ist Mitte des 17. Jahrhunderts dem Zeitgeschmack entsprechend umgestaltet worden. Eine flüchtige Zeichnung gibt das spätgotische Retabel mit seinen Ergänzungen wieder.[2] Sie zeigt, dass eine Predella mit der Darstellung des letzten Abendmahls unter den Schrein gestellt wurde. Oberhalb des Schreines wurden zwei weitere Bildtafeln angebracht. Sie enthielten die Auferstehung Christi und darüber die Himmelfahrt Christi. Die Umgestaltung wurde durch eine testamentarische Stiftung des Braunschweiger Zinngießermeisters Adam Beyer aus dem Jahr 1654 ermöglicht.

Mit den Namen und Wappendarstellungen wurde die Kirche zu einem Repräsentations- und Gedächtnisort der Gemeinde des Weichbildes Sack. So versah man etwa die Fenster hinter den Kirchstühlen der Frauen im südlichen Seitenschiff mit den Wappen Braunschweiger Bürgerinnen (Kat.-Nr. 12). Obwohl die Kirchstühle nicht vererbbar waren, konnten die Familien durch die Darstellung ihrer Wappen und die Nennung ihrer Namen einen dauerhaften Platz in der Kirche erlangen.[3] Die erhaltenen und die archivalisch überlieferten Wappenfenster stammen sowohl aus den Fenstern des Hohen Chores als auch aus denen des südlichen Seitenschiffs.[4] Die wenigen datierten Scheiben umfassen einen Zeitraum von 1598 bis 1677 und enthalten Wappen und Namen

47

von Bürgerinnen und Bürgern Braunschweigs. Daneben haben sich auch kleine, figürliche Scheiben aus dem Westfenster des südlichen Seitenschiffs erhalten. Sie zeigen einen Ritter, ein Patrizierpaar zu Pferd sowie einen reitenden Patrizier.[5] Die vielleicht noch im 16. Jahrhundert entstandenen Glasmalereien gehörten möglicherweise zu einem rahmenden Fries (Abb. 2).

Bereits aus dem Mittelalter sind Grabdenkmäler, seit dem 16. Jahrhundert auch Epitaphien archivalisch überliefert. Einige haben sich in der Kirche und dem angrenzenden Kreuzgang erhalten. So stammt etwa der Grabstein der Mechtild von Ostery von 1398 (Kat.-Nr. 13), der heute in die Wand des östlichen Kreuzgangs eingelassen ist, ursprünglich aus dem Kirchenschiff, wo er beim Bau von Kirchstühlen 1780 aufgefunden wurde. Obwohl der evangelische Glaube die heilbringende Wirkung einer Bestattung nahe dem Altar ausschloss, war das Begräbnis im Kirchenraum auch in protestantischer Zeit üblich. Grundsätzlich hatten über die Bestattungen in der Gemeindekirche die jeweiligen Gemeindevorsteher zu entscheiden. Beliebte Begräbnisorte waren in der Nähe der Kanzel, der Taufe oder des Hauptaltars. So verzeichnete der Braunschweiger Kupferstecher Anton August Beck eine Anzahl von Grabsteinen vor der Südempore zwischen der Taufe und der Kanzel. Ein weiterer herausgehobener Begräbnisort war der Hohe Chor. Vor dem Hochaltar der Kirche wurden Pastoren der Ulricigemeinde, aber auch der erste Generalsuperintendent August Stisser im 18. Jahrhundert bestattet (Kat.-Nr. 19).

Häufig wurden auch in den Seitenschiffen oder ehemaligen Kapellenanbauten Familiengrüfte eingerichtet. In St. Ulrici-Brüdern konnte sich etwa die Familie von Bortfeld, die bereits im 13. Jahrhundert die Franziskaner unterstützte, eine Familiengruft einrichten.[6] Das Epitaph des Claus von Bortfeld hat sich im östlichen Flügel des Kreuzgangs erhalten (Kat.-Nr. 15). Im Kirchenraum selbst waren bürgerliche und adlige Familien mit Epitaphien für verstorbene Familienmitglieder präsent. Lediglich zwei Epitaphien sind im heutigen Kirchenraum zu sehen. Ihr Anbringungsort in den beiden Seitenschiffen hoch an der Wand wurde den archivalischen Quellen entnommen. Das Epitaph an der Außenwand des südlichen Seitenschiffs erinnert an Friedrich von Bortfeld und seine Frau Maria von Steinberg (Kat.-Nr. 17).

An der Wand des nördlichen Seitenschiffs findet sich das Epitaph für den herzoglichen Oberberghauptmann Burkhardt von Steinberg und seinen gleichnamigen Sohn (Kat.-Nr. 16). Es zeigt unterhalb der Ölbergszene die Verstorbenen zusammen mit der Ehefrau und Mutter Mette von Münchhausen an einem kleinen Altar kniend. Das Grab Burkhardts d. Ä. befand sich im Mittelschiff, zwischen Taufe und Kanzel.[7] Das Epitaph wurde nach dem Tod des Sohnes Burkhardt d. J. im Jahr 1643 angefertigt. Seine Inschrift berichtet vom Tod des Vaters elf Tage vor der Geburt seines einzigen Sohnes. Dieser, in der Brüdernkirche getauft, erlag mit 17 Jahren wie sein Vater dem »hitzigen Fieber«.

Mit den Grabmälern, Epitaphien, Inschriften und Wappenfenstern wurde der frühneuzeitliche Kirchenraum zu einem Gedächtnisort der Weichbildgemeinde Sack und der gesamten Stadt.

Seit den 1740er Jahren wurde die Ausstattung der Kirche renoviert und zum Teil vollständig erneuert. Die Renaissancekanzel Georg Röttgers brach man 1779 ab und ersetzte sie durch eine heute ebenfalls verlorene Kanzel. Auch die Emporenmalereien von 1596/98

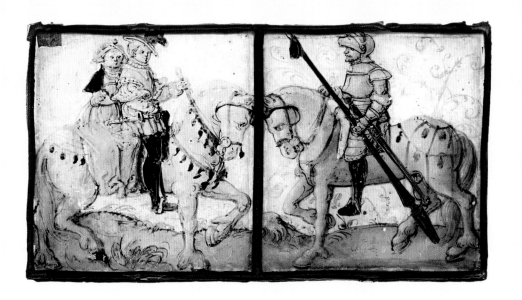

Abb. 2
Reitende Patrizier, Kat.-Nr. 12

wurden überarbeitet. Ein Teil der Verglasung wurde ebenfalls entfernt, um im Kirchenraum mehr Licht zu erhalten.

Der Kupferstecher Anton August Beck sammelte Ende des 18. Jahrhunderts die Inschriften der Braunschweiger Kirchen. Sein Ziel war es vermutlich, eine Edition vorzulegen. Seine Aufzeichnungen, in der Sammlung Sack im Stadtarchiv Braunschweig überliefert, enthalten viele Informationen über Ausstattungsgegenstände, die im Zuge der Umgestaltungen des 18. und 19. Jahrhunderts sowie durch die Folgen des Zweiten Weltkriegs auch in der Brüdernkirche verloren gingen.[8] Ein großer Teil

der Ausstattung des Mittelalters und der Frühen Neuzeit war jedoch bereits zu Beginn des 19. Jahrhunderts in der Brüdernkirche abgebaut worden. In dieser Zeit begann die wissenschaftliche Auseinandersetzung mit dem Kirchenbau. Auf Grundlage der Beck'schen Sammlung wurde etwa von Schmidt im Jahr 1819 ein »Beitrage zu der Geschichte und Beschreibung der Brüdernkirche in Braunschweig« im »Braunschweigischen Magazin« herausgebracht. Die große Restaurierung der Kirche von 1861 bis 1865 durch den Stadtbaumeister Tappe hatte neben notwendigen Reparaturen vor allem die Rückführung des Raumeindrucks auf seine mittelalterliche Entstehungszeit zum Inhalt.

Einen wichtigen Schritt in diese Richtung tat der Braunschweiger Kunsthistoriker Carl Georg Wilhelm Schiller, der durch seine kulturpoliti-

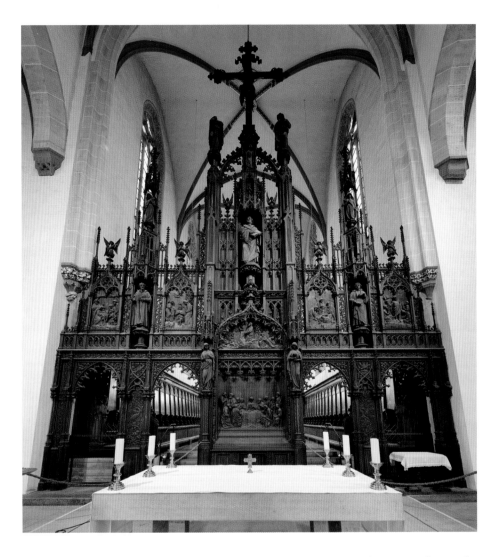

Abb. 3
Lettner, Wilhelm Sagebiel, 1904

schen Aktivitäten und seinen Einsatz für das Stadtmuseum Bedeutendes für die Stadt geleistet hat.[9] Schiller verfasste am 21. Dezember 1843 das Gutachten »Ansichten und Wünsche eines Laien bei dem intendierten Ausbau der Brü-

dernkirche zu Braunschweig«, in dem er die Notwendigkeit und Vorgehensweise einer Renovierung der Brüdernkirche ausführte. Der »Charakter erhabener Einfaltigkeit« spricht sich seiner Meinung nach in den kühnen und weiten Hallen einer der »interessantesten Kirchen unseres Vaterlandes« aus. Um diese Einfachheit und Klarheit wieder zu erreichen, plädierte Schiller dafür, den Kirchenraum von

allem Späteren zu befreien: »Will man also das Werk des Baukünstlers und seiner ursprünglichen Reinheit wieder herstellen, so muß zunächst das Augenmerk darauf gerichtet sein, alles zu entfernen, was als späterer Zusatz den Charakter der Größe stört.«[10]

Die städtische Baukommission entschied daraufhin, in der Brüdernkirche die Priechen zu beseitigen, den Lettner abzubauen, die Wände und Decke der Kirche angemessen zu verzieren und die Kanzel zu versetzen. Zugleich wurden der Fußboden erneuert und die Grabsteine aus dem Kirchenschiff entfernt. Einen Teil der Glasmalereien gab man an das Stadtmuseum ab, die Ausmalung des Chorgestühls blieb erhalten. Letztlich wurde die Ausstattung der Brüdernkirche aufgrund der veränderten Zusammensetzung der Gemeinde sowie der Nutzung der Kirche seit dem Beginn des 19. Jahrhunderts musealisiert. Die Stadtgemeinde setzte sich nicht mehr hauptsächlich aus den jahrhundertealten Familien zusammen, die sich als Teil der religiösen Gemeinschaft mit ihren Wappen im öffentlichen Kirchenraum darstellten. Der Kirchenraum war nicht mehr der Ort des Gedenkens an Verstorbene. Diese seit der Reformation sich entwickelnde, dann sich verfestigende Praxis endete im ausgehenden 18. Jahrhundert.

Die einzelnen Kirchstühle ersetzte man durch ein einheitliches Gestühl. Im Jahr 1904 wurde durch die Stiftung eines neogotischen Lettners durch den Braunschweiger Carl Hauswaldt der bis dahin zeitweilig mit einem Vorhang verschlossene Chor wieder vom Kirchenschiff abgetrennt (Abb. 3). Der Lettner war das Hauptwerk des Braunschweiger Bildhauers Wilhelm Sagebiel. In drei vollplastischen Figuren werden Melanchthon, Luther und Bugenhagen gezeigt. Mit dem Lettner wurde die über Jahrhunderte bestehende räumliche Trennung zwischen Kirchenschiff und Chor wieder errichtet.[11]

Anmerkungen

1 Wehking 2001, Nr. 877 (†).

2 StA Braunschweig, H V. 133.1, unfol. (ad pag. 120).

3 Im Stadtarchiv Braunschweig hat sich ein Konvolut an Verträgen für Kirchstühle erhalten. Die von den Ehemännern abgeschlossenen Verträge beinhalten den genauen Ort des Kirchstuhls und die Zeiten, zu denen die Frau die wöchentlichen Predigten besuchte, so etwa der Braunschweiger Arzt Magister Henning Konerding für seine Ehefrau Rebecca Hoffmann, 2. August 1583, StA Braunschweig G II. 7.78, fol. 21.

4 Der Gesamtbestand ist verzeichnet unter: Städtisches Museum Braunschweig, Inv.-Nr. Cac 3.4–6, 3.15, 3.20, 3.21 b, 3.27, 3.42 und 3.70.

5 Stadtmuseum Braunschweig, Inv.-Nr. Cac 3.20 und Cac 3.21 b. Letztere wurde aufgrund ihrer Montierung im 19. Jahrhundert oberhalb einer figürlichen Scheibe als ebenfalls aus dem Haus Wendenstr. 49 stammend bezeichnet; Wehking 2001, Nr. 682. Laut Inventaraufzeichnung im Stadtmuseum Braunschweig gehört sie jedoch zu den beiden anderen figürlichen Scheiben aus dem Westfenster des südlichen Seitenschiffs der Brüdernkirche.

6 Sack verzeichnet sie in der als Sakristei gebrauchten »kleinen Kapelle, die zu rechts dieser Kirche stehet«. In ihr fand Sack jedoch keine Grabsteine der Familie vor; StA Braunschweig, Sammlung Sack, H V. 133.1, fol. 8. Berndt hingegen verweist auf eine Gruft der Familie im nördlichen Westflügel des Kreuzgangs; Berndt 1979, S. 38.

7 Wehking 2001, Nr. 802 †.

8 Ebd., S. XXIII f.

9 Zu Schiller s. Lange 2007.

10 StA Braunschweig H III. 7. Nr. 32, unfol.

11 Die Errichtung des neuen Lettners hatte auch akustische Gründe. Für diesen und weitere Hinweise sei Pastor Wolfgang A. Jünke herzlich gedankt.

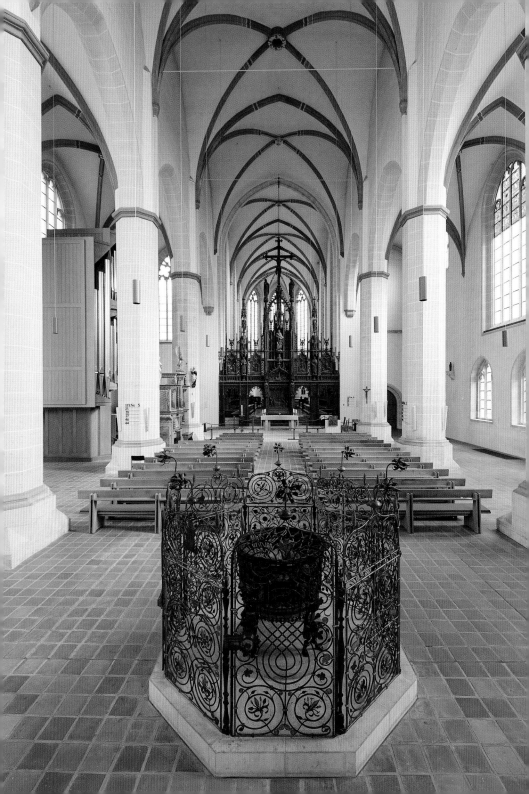

MARIA JULIA HARTGEN | THORSTEN HENKE

Ausblick

Über Jahrhunderte hinweg hatten die Franziskaner und die Kirchengemeinde St. Ulrici-Brüdern ihre Kirche nach ihren Bedürfnissen gestaltet. Mit den Kriegszerstörungen 1944/45 und deren Folgen erlitten sowohl die Bausubstanz als auch die Ausstattung der Brüdernkirche unwiederbringliche Verluste.[1] Bei dem Fliegerangriff auf Braunschweig am 10. Februar 1944 kam es zu ersten massiven Bombentreffern in der Brüdernkirche. Im Oktober desselben Jahres wurde das Dach der Kirche fast vollständig zerstört, sodass der Kirchenraum vollständig den Witterungen ausgesetzt war. Ein Teil der Ausstattung, etwa die Chorstuhlwangen und Teile des Altarretabels, waren bereits in Schutzräume ausgelagert, während die Epitaphien oder die Leuchter in der Kirche verblieben und zum Teil für immer verloren gingen. Einzig die Sakristei blieb unbeschädigt und war neben der Pfarrkirche St. Michaelis nach 1945 der einzige Gottesdienstraum der Stadt.

Ab 1946 begannen die Aufräum- und Aufbauarbeiten. Die Brüdernkirche sollte dabei als eine der letzten Braunschweiger Kirchen vollendet werden. Zwar wurde bereits 1957 der Chor fertiggestellt, dessen westlicher Abschluss

durch den neogotischen Lettner von Sagebiel gebildet wurde. Jedoch erst im Jubiläumsjahr der Braunschweiger Reformation 1978 konnte die gesamte Kirche wieder geweiht werden. Weitere historische Ausstattungsstücke wurden in den folgenden Jahren ergänzt und in der Kirche wieder errichtet. So fand das Epitaph Friedrichs von Bortfeld erst 1989 seinen Platz in einer zugemauerten Fensternische des südlichen Seitenschiffs. Die Reste des Renaissancelettners von Georg Röttger wurden nach mehr-

Abb. 1
Lettner, Kat.-Nr. 11

◀ Abb. 2
Kirchenschiff nach Osten

Abb. 3
Bugenhagen-Denkmal,
Ursula Querner, 1970

jähriger Restaurierung im Jahr 2000 zwischen den westlichen Schiffspfeilern aufgebaut (Abb. 1). Der Kirchenraum wird heute sowohl von der Ulricigemeinde als Pfarrkirche als auch von der Evangelisch-lutherischen Landeskirche in Braunschweig für Veranstaltungen oder Festgottesdienste genutzt. Das angrenzende, wieder aufgebaute Barfüßerkloster beherbergt die Kirchengemeinde, das Theologische Zentrum mit der Evangelischen Akademie Abt Jerusalem sowie die Propstei Braunschweig (Abb. 2).

Der Wiederaufbau und die Neueinrichtung der Brüdernkirche im 20. und 21. Jahrhundert ist wie bereits in den Jahrhunderten zuvor ein Ergebnis der unterschiedlichen Raumnutzungen der Menschen, die in ihr zusammenkommen. Die baulichen Ausführungen sind dabei ebenfalls zeitgebunden und stellen keinesfalls Rekonstruktionen früherer Zustände dar. Die kunsthistorisch bedeutenden Werke des 14. bis frühen 20. Jahrhunderts verweisen auf die lange Geschichte des Sakralraums. Dabei sind sie nicht nur Zeugnisse der hohen handwerklichen Kunst im mittelalterlichen und frühneuzeitlichen Braunschweig, sie zeugen darüber hinaus von dem Glauben und den Vorstellungen ihrer Stifter (Abb. 3).

Anmerkung
1 Hierzu grundlegend Jünke 1993.

Katalog

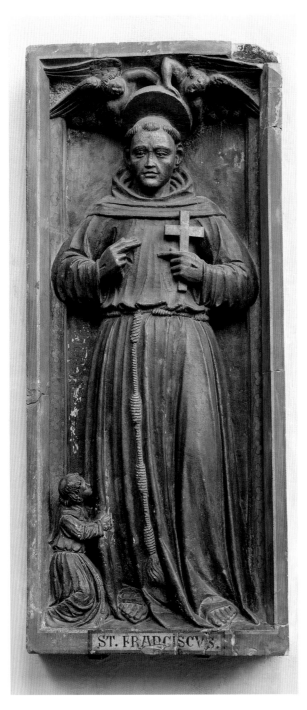

ST. FRANCISCVS

1

Franziskus-Relief

Braunschweig, um 1360, Farbfassung
19. Jahrhundert
Kalkstein, 146 × 64,5 × 18,5 cm

Das ursprünglich an der Westwand des Kirchenraums angebrachte Relief zeigt den heiligen Ordensgründer Franz von Assisi mit seinen Wundmalen in Mönchskutte und Sandalen. In der linken Hand hält er ein Kreuz und weist auf seine Seitenwunde, seine rechte, zum Segensgestus erhobene Hand ruft seinem Beispiel folgend zur Nachfolge Christi auf. Zwei Engel halten über seinem Kopf einen Heiligenschein und zu seinen Füßen kniet ein Franziskanermönch, der bittend die Kutte des Heiligen berührt. Eine stilistische Parallele besteht zu der Engelskonsole in der Sakristei. MJH

Lit.: Berndt 1979, S. 49; Zahlten 1985 a,
S. 611 f.

2

Schnitzaltarretabel

Niedersachsen, um 1400
Eiche, farbig gefasst, teilvergoldet,
Schrein (ohne Maßwerkkamm): 236 × 352 cm,
Flügel: 236 × 168 cm, Predella: 66 × 330 cm

Das ursprünglich mit einem weiteren Flügelpaar ausgestattete Retabel zeigt im Zentrum des Mittelschreins die Kreuzigung und darüber die Krönung Mariens. Rechts und links davon sind die zwölf Apostel, Johannes der Täufer und drei nicht näher identifizierbare Heilige zu sehen. Die Reihen der Heiligen setzen sich auf den Flügelinnenseiten fort – im oberen Register je fünf männliche und im unteren je fünf weibliche Heilige. Zu ihnen zählen auf der linken Seite unter anderem Franziskus und Klara sowie ein Mönch und ein Bischof im Franziskanerhabit. Die Außenseiten präsentieren Szenen aus der Kindheit und der Passion Christi von der Anbetung der Könige bis zur Kreuzabnahme. Der bekrönende Maßwerkkamm und die Predella sind erst im 20. Jahrhundert hinzugefügt worden, Letztere geht aber in Größe und Form vermutlich auf eine ältere zurück. Das Retabel gehört zu den wenigen in Braunschweig erhaltenen und mit einer Gesamtbreite von über sieben Metern zu den größten Retabeln aus der Zeit um 1400. MJH

Lit.: Neu-Kock 1985, S. 1274 f.; Quandt 2004,
S. 105–113

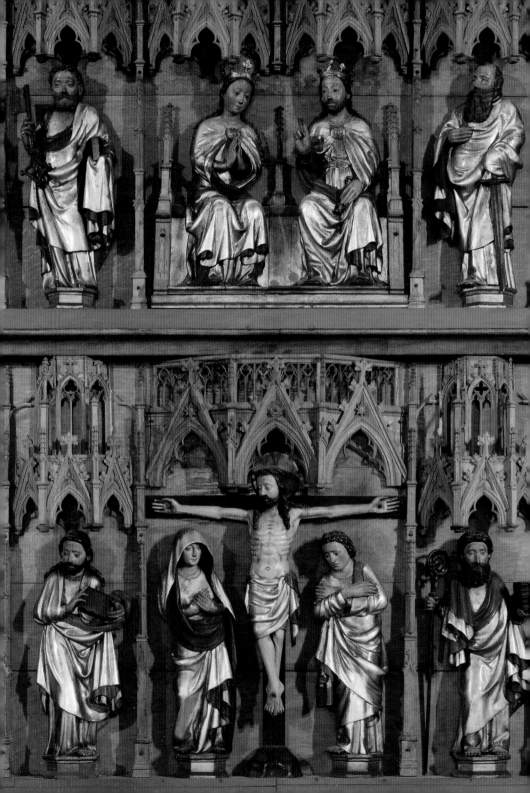

3
Ziborium

Braunschweig (?), um 1400
Kupfer, vergoldet, getrieben, gegossen,
graviert, 36,2 × 13,7 cm
Braunschweig, Städtisches Museum,
11/1/53

Das turmförmige Ziborium diente einst zur Aufbewahrung der konsekrierten Hostien. Unterhalb der Dachpyramide, die ursprünglich ein Kreuz auf dem bekrönenden Knauf trug, zeigen die sechs gravierten Seiten abwechselnd variierendes Blattwerk sowie drei figürliche Darstellungen vor Kreuzschraffur: einen jungen Mann mit Buch in Dreiviertelfigur, der seinen Kopf in die rechte Hand stützt – vielleicht ein Heiliger, einen bärtigen Propheten mit Mütze und Spruchband ohne Text sowie die heilige Hedwig mit Nimbus, Kirchenmodell und Rosenkranz. Der Figurenstil der Hedwig verweist auf die Bischofsdarstellungen an der Reliquienmonstranz aus dem Welfenschatz (Chicago, Art Institute) und verschiedene weitere Braunschweiger Goldschmiedearbeiten. Das herausragende Stück gehört zu den wenigen erhaltenen Ziborien Norddeutschlands. MJH

Lit.: Fritz 1966, S. 147 f., 457 f., 465;
Heppe 1985 a, S. 1258 f.

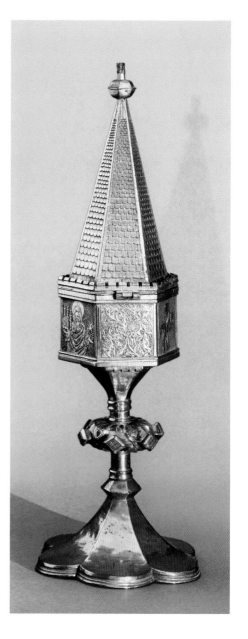

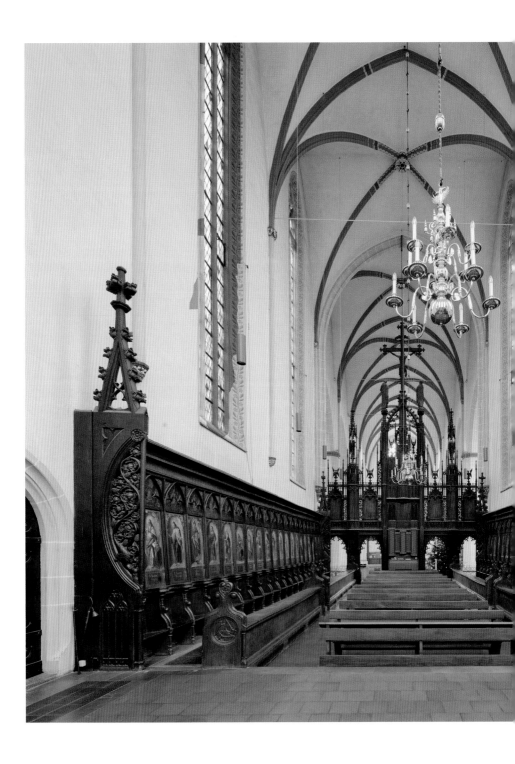

Chorgestühl mit Bildnissen von Kirchenvätern und Reformatoren

Braunschweig, 1. Hälfte 15. Jahrhundert,
Reinhard Roggen, 1597, 1608–1610
Eiche, H ca. 250 cm
Einzelne Wange: Braunschweig, Städtisches
Museum, 11/1/104

Das einzige erhaltene Chorgestühl eines niedersächsischen Franziskanerkonvents mit seinen reich verzierten Wangen war vermutlich spätestens 1451 fertiggestellt. Ursprünglich mit einer weiteren vorgelagerten Sitzreihe ausgestattet, rahmte das Gestühl wohl auch auf der Westseite den Chorraum ein. Im Zuge der Öffnung des Chorraums für die Gemeindemitglieder im 16. Jahrhundert wurden diese Teile des Gestühls entfernt. Eine weitere Wange hat sich bis heute im Städtischen Museum Braunschweig erhalten.

Das Bildprogramm der ursprünglich 46 Bildnisse der Kirchenväter und Reformatoren war als Stellungnahme in den kirchenpolitischen Auseinandersetzungen zwischen den Lutheranern und Huberisten gedacht. Der abtrünnige Schweizer Theologe Samuel Huber fand bei dem Braunschweiger Superintendenten Lukas Martini Unterstützung, der ihm im Geistlichen Ministerium Raum zur Erläuterung seiner Theologie gab. Im Kollegium der Pastoren und in der Stadt standen sich die beiden Lager gegenüber.

Das Bildprogramm versichert die lutherische Theologie in der Patristik und der mittelalterlichen Theologie. Eine Konzeption zur Auswahl der Kirchenlehrer hat sich nicht überliefert, sie

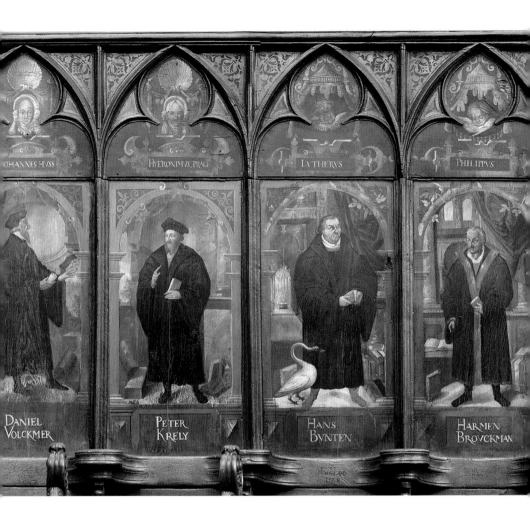

IOHANNES HVSS HIERONIMVS PRACE LVTHERVS PHILIPPVS

DANIEL VOLCKMER PETER KRELY HANS BVNTEN HARMEN BROVCKMAN

Reformatorenbildnisse,
Detail aus dem Chorgestühl,
Kat.-Nr. 4

wird jedoch neben dem Kompendium »Cata-
logus testium Veritatis« des Flacius Illyricus,
der das Leben und Werk der Kirchenväter und
mittelalterlichen Theologen vorstellt, in der
zeitgenössischen Theologie zu finden sein. In
den »Loci theologici« des Martin Chemnitz
werden die wichtigsten lutherischen Glaubens-
inhalte auf der Grundlage der Kirchenväter
und weiterer Quellen ausgeführt. Sicherlich

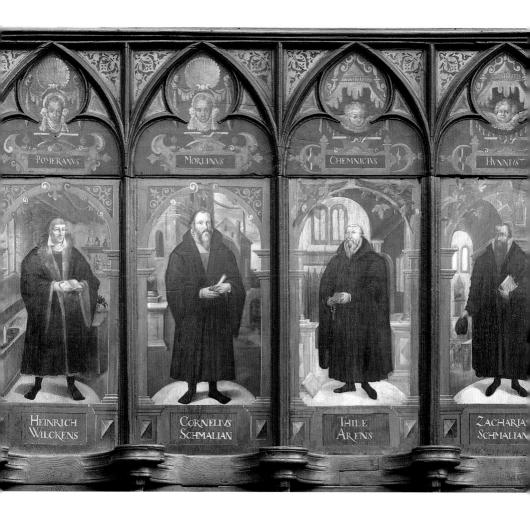

POMERANVS · MORLINVS · CHEMNICIVS · HVNNIVS

HEINRICH WILCKENS · CORNELIVS SCHMALIAN · THILE ARENS · ZACHARIA SCHMALIAN

wurde dieses Werk auch zur Entwicklung des Bildprogrammes genutzt, vielleicht durch den streitbaren Pastor der Ulricigemeinde, Bartold Völckerling.

Ob die zwischen 1608 und 1610 unter die Figuren gemalten Namen der Ratsherren und Gemeindemitglieder mit dem Anlass der Ausmalung tatsächlich in Verbindung stehen oder der Chor und das Chorgestühl zu diesem Zeit-punkt einer anderen Nutzung, etwa der Versammlung der Gemeindemitglieder, gedient hatten, ist nicht zu entscheiden. MJH | TH

Lit.: Berndt 1979, S. 49; Mack 1983, S. 14 – 28; Slenczka 2007, S. 262 f.; Wehking 2001, Nr. 667; Zahlten 1985 b, S. 635 f.

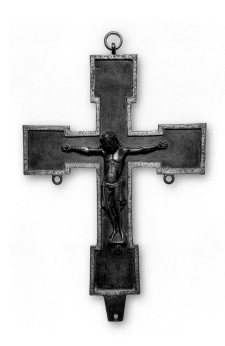

5

Vortragekreuz

Niedersachsen, um 1230, Ende 15. Jahrhundert
Bronze, teilvergoldet, 33 × 26 cm (ohne Dorn)
Braunschweig, Ev.-luth. Kirchengemeinde
St. Ulrici-Brüdern

Die Augen des Gekreuzigten sind geschlossen,
sein Haupt ist zur Schulter gesunken. Im
Gegensatz zu den schlanken Armen wirken
Kopf und Oberkörper leicht übergroß. Die
ungenagelten Füße stehen nebeneinander auf
dem Suppedaneum, die Beine neigen sich in
leichter Ponderation zur Seite. Körperbau,
Kopftypus und Faltenwurf des Lendentuchs
zeigen deutliche stilistische Parallelen zur
Bronzetaufe im Hildesheimer Dom und zum
Taufbecken im Dom zu Osnabrück, beide sind
in den 1220er Jahren entstanden. Das – im Ver-
gleich zum Kruzifixus – überbreite Krücken-
kreuz wurde wohl deutlich später angefertigt
und das Reliquienverzeichnis auf der Rück-
seite erst im ausgehenden 15. Jahrhundert ein-
graviert. Die Inschrift verzeichnet neben Reli-
quien verschiedener Heiliger auch Herren-
und Marienreliquien wie etwa vom Grab
Christi und vom Schleier der Gottesmutter.
Diese Reliquien wurden vermutlich in Bün-
deln oder Säckchen an den angegossenen
Ösen unterhalb der Kreuzarme aufgehängt.
MJH

Lit.: Bloch 1985, S. 1223 f.; Boockmann 1993, Nr. 295

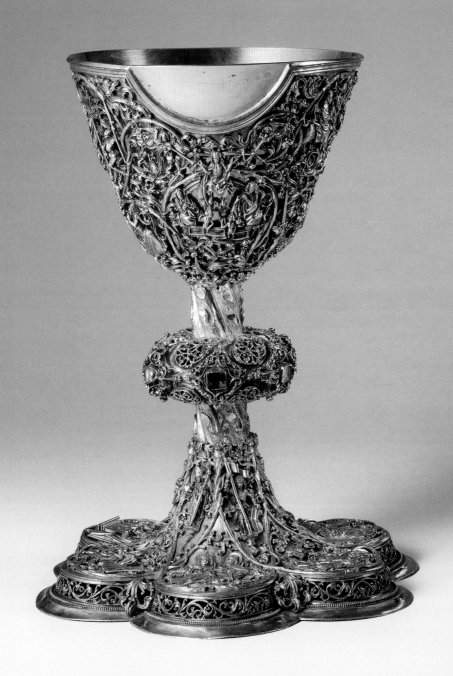

6

Messkelch

Niedersachsen (?), 1496
Silber, vergoldet, getrieben, gegossen,
25 × 19,5 cm
Braunschweig, Ev.-luth. Kirchengemeinde
St. Ulrici-Brüdern

Der große Prunkkelch zeigt neben seinen reichen Filigranverzierungen ein vielfältiges Bildprogramm. Über dem sechspassigen Fuß mit Szenen aus dem Leben Jesu und Mariens sind sechs Heilige zu erkennen. Die Kuppa ist im oberen Bereich mit fünf neutestamentlichen Szenen geschmückt, denen je eine Szene aus dem Alten Testament im unteren Bereich typologisch entspricht. Unterhalb des Labialausschnitts und somit während der Eucharistie dem Zelebranten zugewandt, ist Christus als Weltenrichter dargestellt. Dieses Motiv fluchtet mit der Marienkrönung am Fuß des Kelchs. Ob der Kelch für die Brüdernkirche gefertigt wurde oder aber nach dem Abbruch der Kirche St. Ulrici 1544 nach Brüdern gelangte, konnte bislang nicht geklärt werden. MJH

Lit.: Boockmann 1993, Nr. 261;
Heppe 1985b, S. 1308

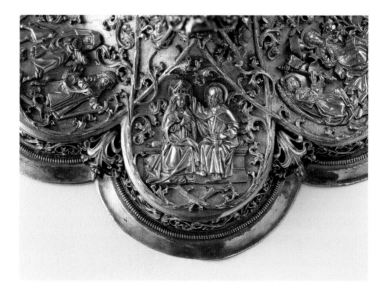

Marienkrönung am Fuß

7

Taufkessel und Gitter

Berthold Sprangken, um 1440, Hans Anger, 1610
Messing, Eisen, gefasst

Der gotische Taufkessel ist das sichtbare Zeichen der Übertragung der Pfarrrechte von der 1544 abgebrochenen Pfarrkirche St. Ulrici auf die ehemalige Brüdernkirche.

In seiner Kirchenordnung schrieb Bugenhagen der Taufe eine zentrale Bedeutung zu, sie verbinde die Gemeinschaft der Gläubigen im Laienpriesterstand. Mit der Aufstellung der Taufe am Eingang der Kirche wurde diese Bedeutung hervorgehoben.

Der von dem Bronzegießer Berthold Sprangken gefertigte Kessel wird getragen von männlichen Personifikationen der vier Paradiesflüsse.

An der hohen Wandung sind unter 16 gotischen Baldachinen Apostel, Heilige sowie der gekreuzigte Christus zwischen Maria und Johannes gezeigt. Zwischen 1609 und 1611 wurde ein Steinsockel errichtet, durch Franz Kalm und seine Frau Anna Preutzen erhielt die Taufe einen heute verlorenen Deckel. Hans Anger fertigte 1611 das achtseitige Gitter mit dem Wappen des Weichbildes Sack. TH

Lit.: Wehking 2001, Nr. 731 (†), Nr. 732 (†)

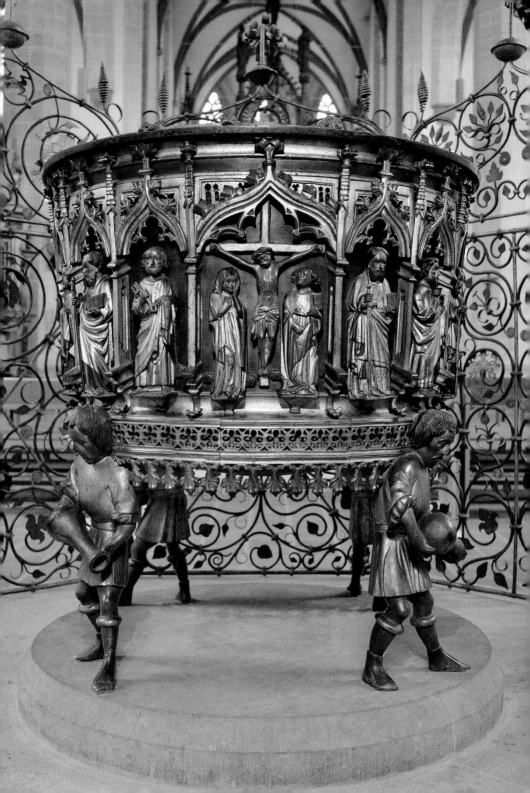

8

Brüstungstafel

Braunschweig, 1554, erneuert 1678
Holz, gefasst, 49 × 82 cm
Braunschweig, Städtisches Museum, Ccc 13

Im Oktober 1554 errichtete die Tischlergilde Braunschweigs im südlichen Seitenschiff die Hohe Prieche. Von dem ersten Emporeneinbau in der Brüdernkirche hat sich eine Tafel erhalten, die diese Arbeit lobt: »Alle diese Arbeit an dieser Prieche hat das ganze Tischlerhandwerk dem Rat und dem gemeinen Besten zur Verehrung gemacht im Monat Oktober 1554.« (Übertragung Wehking 2001). Der Zusatz »Renovatum 1678« verweist auf erneute Arbeiten an der Empore. Der Wappenschild der Tischlergilde zeigt Zirkel, Winkelmaß und Hobel.

Die Empore war nicht aus Platznot entstanden, sondern stand mit einer größeren Umgestaltung in Zusammenhang. War vor 1544 das Kirchenschiff als gesamtstädtischer Predigtort dem Superintendenten vorbehalten, so beanspruchte die Ulricigemeinde nach der Übertragung der Pfarrrechte auf die Brüdernkriche ebenfalls den Kirchenraum. Der gesamtstädtische Rat wich auf die Empore gegenüber der Kanzel; er war zugleich als oberster Kirchenherr der Stadt herausgehoben. TH

Lit.: Slenczka 2007, S. 246; Wehking 2001, Nr. 471

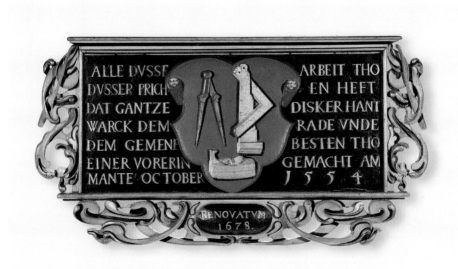

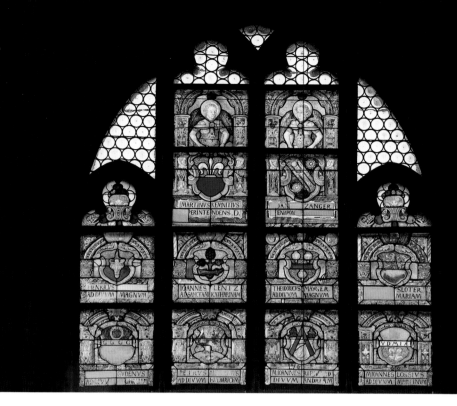

9

Wappenfenster
des Geistlichen Ministeriums

Braunschweig, 1577
Glasmalerei, 60 × 60 cm (pro Fensterquadrat)

Die Hohe Prieche (Kat.-Nr. 8) war nicht nur der Sitz des gesamtstädtischen Rates während der Predigten des Superintendenten. Sie war auch der Versammlungsort des Geistlichen Ministeriums. Das städtische Gremium bestand aus dem Superintendenten, seinem Koadjutor und den 15 Pastoren der städtischen Pfarrkirchen. Die Wappenmalereien für das östliche Fenster der Südschiffwand aus dem Jahr 1577 zeigten die Wappen und Namen der Mitglieder des Geistlichen Ministeriums. Das gesamte Pro-

gramm mit seinen Inschriften ist nur archivalisch überliefert. Lediglich zehn Wappenscheiben haben sich erhalten. Die Wappen des Superintendenten Martin Chemnitz und seines Koadjutors Johannes Zanger, gehalten von zwei geharnischten Putti, führen die Bildfolge an. Unterhalb der Wappen befand sich die Inschrift »Der Herr wird das Wort denen geben, die mit großer Tugend das Evangelium verkünden.« (Psalter 67,12). TH

Lit.: Slenczka 2007, S. 249 f.; Wehking 2001, Nr. 558 (†)

B·DANIEL·ARNDES

HENNINGFLOER

Emporenbilder

10

Floris van der Mürtel, Hans Geitel,
Reinhard Roggen, 1596–1598
Lindenholz, max. 103 × 50 cm
Warendorf, Stadtmuseum,
2008.1440–2008.1443 und Privatbesitz

Adam und Eva nach der Vertreibung aus
dem Paradies, aus: Boni et mali scientia /
Die Geschichte der ersten Menschen
(Genesis), J. Sadeler nach M. de Vos,
Antwerpen 1583

Von 1596 bis 1598 entstanden 63 Bilder für die Emporen der Brüdernkirche. Die Folge begann chronologisch an der Südempore nahe dem Chor mit der alttestamentlichen Schöpfung und reichte bis zur Orgelempore im Westen. Für die zentralen Felder der Orgelempore stifteten die Stadt Braunschweig die Verkündigung und die Stadt Magdeburg die Geburt Jesu. Die neutestamentliche Folge endete an der Junkernprieche vor der Nordwand. Ein älterer Passionszyklus folgte an der Nordwand. Die Stifternamen der Tafeln sind überliefert, allerdings nicht die Auswahl der Bildthemen. Gleichwohl ist den Emporenbildern ein großer Einfluss auf die später im Herzogtum errichteten Emporen zugesprochen worden. So ist es ein Glücksfall, dass einzelne Tafeln in westfälischen Sammlungen identifiziert werden konnten. Die Tafeln zeigen zum Teil qualitätsvolle Bildentwürfe nach zeitgenössischer Druckgrafik. Die identifizierten Vorlagen stammen vielfach aus flämischen Kupferstichfolgen, so ist etwa die Tafel mit einer Darstellung der Arbeit der Ureltern, gestiftet von Bürgermeister Daniel Arndes, nach den »Boni et mali scientia« gestochen von Johann Sadeler I. nach einer Vorlage von Marten de Vos in Antwerpen (Abb. oben).

Eine Auseinandersetzung mit dem Werk des seit 1583 in Braunschweig nachweisbaren Antwerpener Malers Floris van der Mürtel und der beiden anderen beteiligten Künstler, Hans Geitel und dem aus s'-Hertogenbosch stammenden Reinhard Roggen, steht auf der Grundlage der neu aufgefundenen Tafelbilder noch aus. Während der Renovierung der Kirche 1861 bis 1865 entfernte man die Emporeneinbauten vollständig. TH

Lit.: Hölker 1936, S. 487 f.; Slenczka 2007, S. 253 f.; Wehking 2001, Nr. 663 (†)

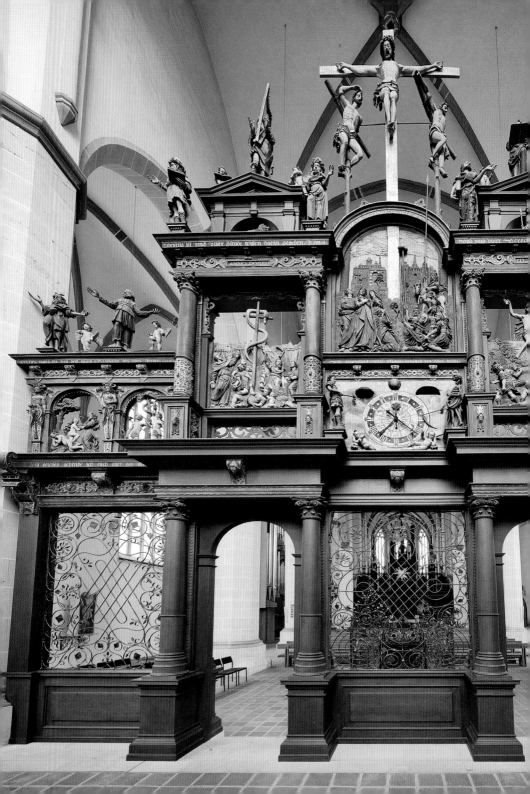

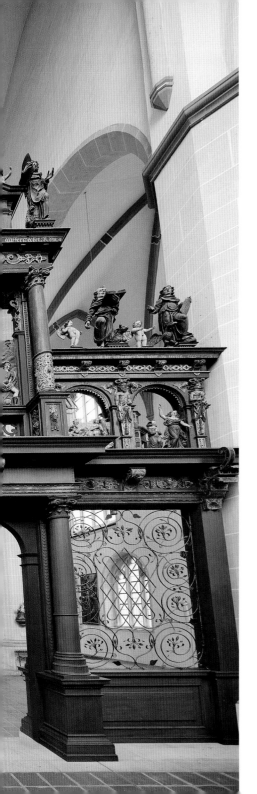

Lettner

Georg Röttger, Floris van der Mürtel,
Hans Anger, 1593/94
Holz, gefasst

Der Lettner löste vermutlich den steinernen Lettner der Franziskaner ab. Seine Aufgabe war es, die Schranke zwischen Schiff und Chor aufzuheben. Durch ihn konnte die Gemeinde zum Abendmahl an den Hochaltar treten.

Das Bildprogramm des ersten Geschosses teilt seine Architektur in eine alttestamentliche und eine neutestamentliche Seite. Auf der Nordseite ist die Erschaffung Evas und der Sündenfall neben einem großen Relief der Aufrichtung der Ehernen Schlange dargestellt. Mit diesen Bildthemen wird auf die Sündhaftigkeit des Menschen verwiesen. Der strafende Gott des Alten Testaments hat jedoch in der Ehernen Schlange bereits auf das Erlösungswerk Christi gedeutet. Über den Szenen aus der Genesis sind Moses und Aaron, über der Ehernen Schlange König David und zwei Propheten gezeigt. Unter einer Ädikula ist das Standbild des Braunschweiger Löwen, das Wappenbild des Weichbildes Sack, aufgestellt. Es ist auch an dem zentralen Gitter angebracht. Auf der Südseite ist mit der Verkündigung an Maria und der Geburt Jesu der Beginn der Heilsgeschichte zu sehen. Es folgen die Auferstehung und damit der Verweis auf das ewige Leben als Versprechen des Glaubens. Die vier Evangelisten mit ihren Attributen sowie Johannes der Täufer bekrönen die neutestamentlichen Szenen. Unter der Ädikula über der Auferstehung erscheint der heilige Ulrich,

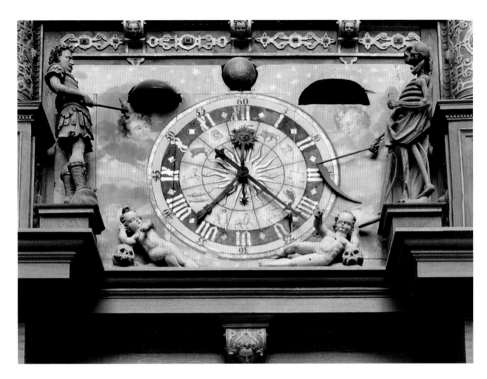

Uhr, Detail aus dem Lettner

Patron der Gemeinde. In der zentralen Achse
gemahnt die Uhr, auch »Seier« genannt, die
Gläubigen an ihre eigene Sterblichkeit. Allein
der Kreuzestod Christi, der sich als zentrales
Element über allem erhebt, ist Garant für das
ewige Leben des Gläubigen.

Zusammen mit den Inschriften verbildlicht
der Lettner somit die zentralen Glaubens-
inhalte des Luthertums. TH

Lit.: Slenczka 2007, S. 264 f.;
Wehking 2001, Kat. 651

Wappenfenster

Braunschweig, 1598, 1677
Glasmalerei, verschiedene Maße
Braunschweig, Städtisches Museum,
Cac 3.4, 3.5, 3.15, 3.20, 3.42

Im Städtischen Museum Braunschweig haben sich einige Wappenscheiben erhalten, die nachweislich aus Fenstern des südlichen Seitenschiffs und des Westfensters der Brüdernkirche stammen. Sie wurden bei der Renovierung der Kirche 1865 ausgebaut und durch den Stadtbaumeister Tappe dem Museum überwiesen.[1] In Größe, Form und Farbigkeit lassen sich einzelne Konvolute unterscheiden, wie die Gruppe runder, monochrom gefasster Scheiben Braunschweiger Bürgerinnen, die auf 1677 datieren. Sie wurden für das Westfenster des südlichen Seitenschiffs gestiftet, vor dem die Kirchstühle der Frauen aufgestellt waren. Unter den erhaltenen Glasmalereien finden sich auch figürliche Scheiben, ebenfalls aus dem Westfenster des südlichen Seitenschiffs.[2] Zwei zeigen einen Ritter sowie ein Patrizierpaar zu Pferd. TH

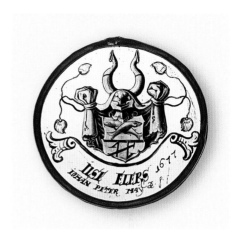

Wappenscheibe der Ilse Elers

Lit.: Wehking 2001, Nr. 669

Anmerkungen

1 Der Gesamtbestand ist verzeichnet unter Braunschweig, Städtisches Museum, Inv.-Nr. Cac 3.4-6, 3.15, 3.20, 3.21b, 3.27, 3.42 und 3.70.
2 Braunschweig, Städtisches Museum, Inv.-Nr. Cac 3.20.

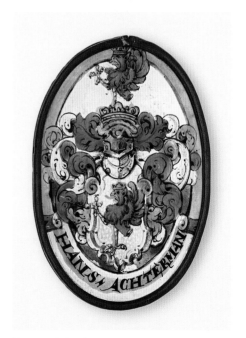

Wappenscheibe des Hans Achtermann

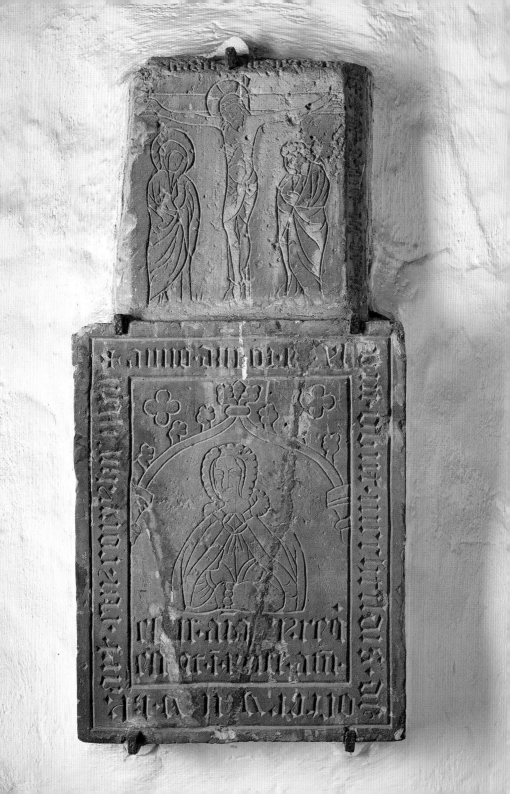

13

Grabplatte
einer Unbekannten
und Grabplatte
der Mechtild von Ostery

Braunschweig, 1372, 1398
Sandstein, 42 × 40 cm und Stein,
64,5 × 52,5 cm

Die Grabplatte für die 1372 verstorbene, nicht
näher bekannte Ehefrau eines Bertold war bis
zum 19. Jahrhundert an der Außenseite der
Kirche angebracht. Die Ritzzeichnung zeigt den
Gekreuzigten mit der Gottesmutter und dem
Apostel Johannes. Die direkt darunter befes-
tigte Grabplatte hatte ihren Platz ursprünglich
wohl im Kirchenfußboden. Gerahmt von zwei
Säulen oder Pfeilern und einem verzierten
Spitzbogen sieht man die Verstorbene Mech-
tild von Ostery mit zum Gebet zusammenge-
legten Händen. Sie trägt die typische Kleidung
einer wohlhabenden verheirateten Frau des
14. Jahrhunderts: einen pelzgefütterten Man-
tel, ein Kleid mit Schmuckknöpfen und langen
Manschetten und den Kruseler – ein Schleier
mit gekräuseltem Rand. MJH

Lit.: Boockmann 1993, Nr. 52, Nr. 62

14

Grabplatte
der Familie Velstede

Braunschweig, nach 1358
Sandstein, 148 × 103 cm

Die älteste erhaltene Grabplatte der Brüdern-
kirche für die zum Braunschweiger Stadtadel
gehörende Familie zeigt in der Mitte das Bären-
klauen-Wappen der Velstedes mit Turnier-
helm und übergroßer Helmzier. Wahrschein-
lich hat Rolef von Velstede die Grabplatte für
seine in der äußeren Inschrift genannten Eltern
Rolvede und Ermegard und seine Brüder

Johannes und Bertram anfertigen lassen. Rolef war genauso wie sein Vater und sein Bruder Bertram Ratsherr der Altstadt. Die nachträglich ergänzte Inschrift über der Helmzier erinnert an die kriegerische Auseinandersetzung zwischen dem Hildesheimer Bischof und Herzog Magnus Torquatus von Braunschweig-Lüneburg im Jahr 1367. MJH

Lit.: Boockmann, Nr. 46, Nr. 48; Schultz 1963, S. 79 f.

15
Epitaph für Claus von Bortfeld

Braunschweig, 1583
Sandstein, 235 × 113 cm

Das Sandsteinepitaph zeigt den Verstorbenen in geharnischter Rüstung. Ihn umgeben die Wappen seiner Vorfahren. Die Inschrift nennt Todestag und Stunde sowie den Tag des Begräbnisses. Claus von Bortfeld wurde 27 Jahre alt. Seine Leichenpredigt beschreibt, dass er sich seiner Krankheit wegen nach Braunschweig begab, um von den Ärzten Hilfe zu erbitten. Noch bevor er starb, ließ er von Kanzeln und in den Schulen des Landes für sich beten. Er wurde in der Brüdernkirche begraben. Die Verbindung der von Bortfelds mit der ehemaligen Franziskanerkirche reicht bis in die Gründungszeit des Konvents im 13. Jahrhundert zurück. Die Familie besaß noch im 17. Jahrhundert eine Gruft. Ein Epitaph für Friedrich von Bortfeld und seine Ehefrau Maria von Steinberg (Kat.-Nr. 16) ist an der Südwand der Kirche erhalten. Bis 1770 fand sich ein weiteres Gedächtnismal für Claus von Bortfeld und seine Frau Agnes von Freitag im nördlichen Seitenschiff. TH

Lit.: Wehking 2001, Nr. 590

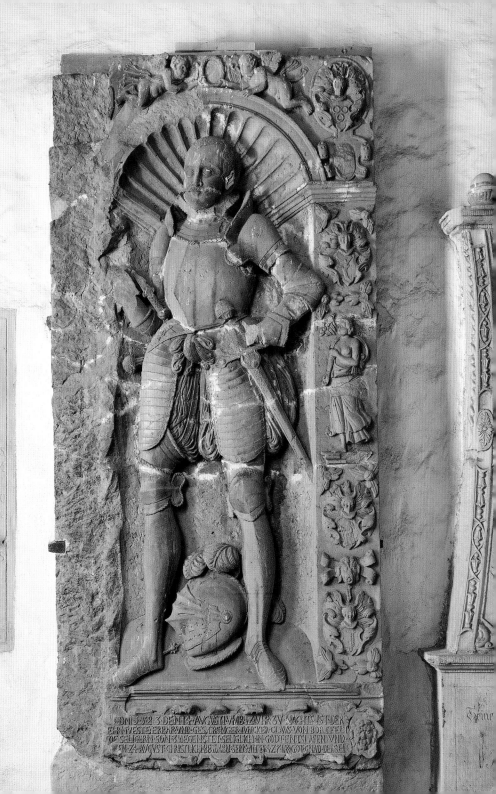

Epitaph für Burkhardt d. Ä. von Steinberg und seinen Sohn Burkhardt d. J.

Braunschweig, 1643
Holz, gefasst, Öl auf Leinwand,
ca. 500 × 300 cm

Das Epitaph für Burkhardt von Steinberg und seinen gleichnamigen Sohn wurde erst nach dem Tod des Letzteren gefertigt und im nördlichen Seitenschiff der Brüdernkirche angebracht. Der Vater fand sein Grab im Kirchenschiff, wenige Meter von der Taufe. In ihr sollte nur elf Tage nach seinem Tod sein einziger Sohn getauft werden. Burkhardt d. Ä. bereiste nach einer Schulausbildung in Hannover und einem Studium an den Universitäten von Wittenberg und Helmstedt für drei Jahre europäische Städte und Höfe. Die Leichenpredigt nennt Basel, Genf, Lyon, Orléans, Paris, England und die Niederlande als Stationen seiner Reise. 1622 wurde er zum Berghauptmann ernannt und erwarb sich Verdienste um das Braunschweiger Münzwesen. Der Musik sei er ebenfalls sehr zugetan gewesen. Ein Jahr nach seiner Heirat mit Mette von Münchhausen erlag er dem »hitzigen Fieber«. TH

Lit.: Wehking 2001, Nr. 927

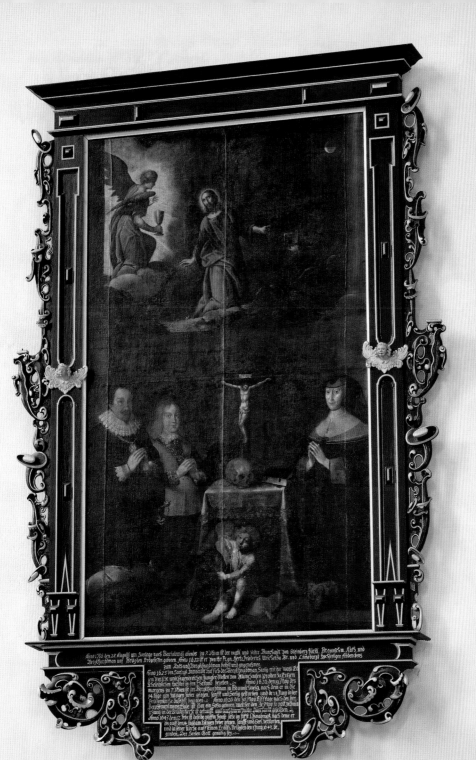

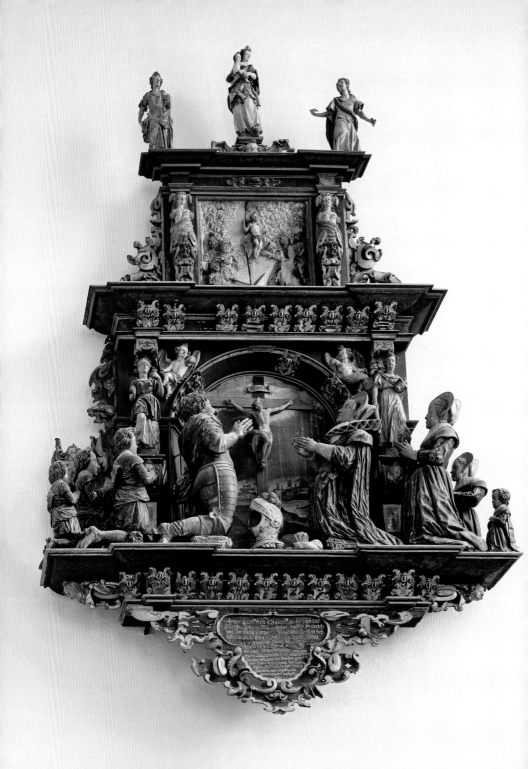

Epitaph für Friedrich von Bortfeld und Maria von Steinberg

Georg Röttger (?), 1626
Holz, gefasst

Die Familie von Bortfeld, die bereits im Spätmittelalter die Franziskaner unterstützt hatte, konnte sich in St. Ulrici-Brüdern eine Familiengruft einrichten. Daneben hat sich das Epitaph Friedrichs von Bortfeld und seiner Frau Maria von Steinberg im südlichen Seitenschiff erhalten. Der königlich dänische Rittmeister ist im Harnisch gezeigt, vor ihm liegen Handschuh und Helm. Hinter ihm knien seine Söhne, seine Frau und Töchter knien ihm gegenüber. Die Familie wendet sich betend an den Gekreuzigten. Das Relief ist flankiert von den Personifikationen der Gerechtigkeit und Stärke. Die Wappen enthalten die Ahnenprobe der beiden Eheleute. Im Auszug ist die Auferstehung Christi gezeigt. Er wird bekrönt durch die Personifikation der Barmherzigkeit, flankiert von der Hoffnung und dem Glauben. Während Friedrich vermutlich in der Brüdernkirche bestattet wurde, ist Maria, die nach der Geburt eines Sohnes 1621 verstarb, im Kloster Derneburg beigesetzt worden. TH

Lit.: Meier 1936, S. 63; Wehking 2001, Nr. 801

Epitaph für Jürgen Christoph Schmidt und seine beiden Ehefrauen

Braunschweig, 1741
Sandstein, 236 × 148 cm

Das Epitaph war im Gegensatz zu der Grabplatte des Generalsuperintendenten Stisser (Kat.-Nr. 19) von Beginn seiner Aufstellung am 15. Dezember 1741 an im Kreuzgang des ehemaligen Franziskanerklosters aufgerichtet. Gestiftet wurde es von der zweiten Ehefrau Schmidts, Lucie Elisabeth Horn, für sich selbst, ihren Ehemann und dessen erste Frau Agnes Hedwig Gloxins. Alle drei wurden anscheinend im Kreuzgang in einer Gruft bestattet. Der Bürger und Brauer Schmidt war Provisor der Ulricigemeinde und wird in der mittleren Inschriftenkolumne für seine gute Rechnungsführung gelobt. Am Ende des Textes werden die Leser an die Sterblichkeit erinnert und an den Glauben appelliert. Während der linke Putto das flammende Herz der Liebe emporhält, trauert der rechte mit gesenkter Fackel. Den unteren Abschluss bildet ein ruhender Putto, der mit der Sense und dem Totenschädel an die Vergänglichkeit des irdischen Lebens mahnt. TH

Lit.: Schultz 1963, S. 77

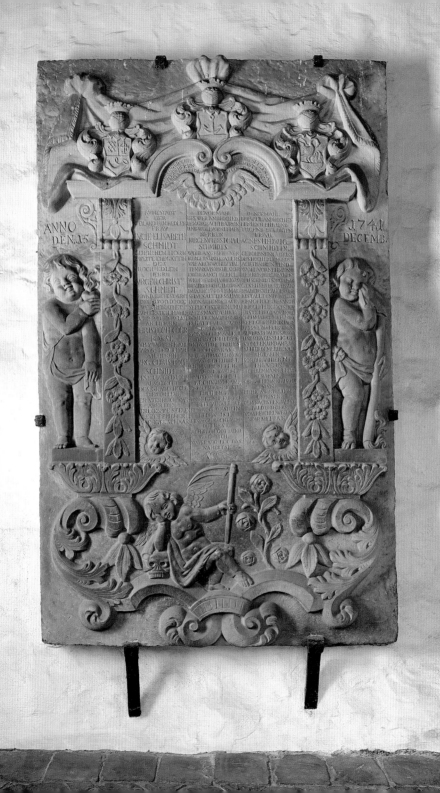

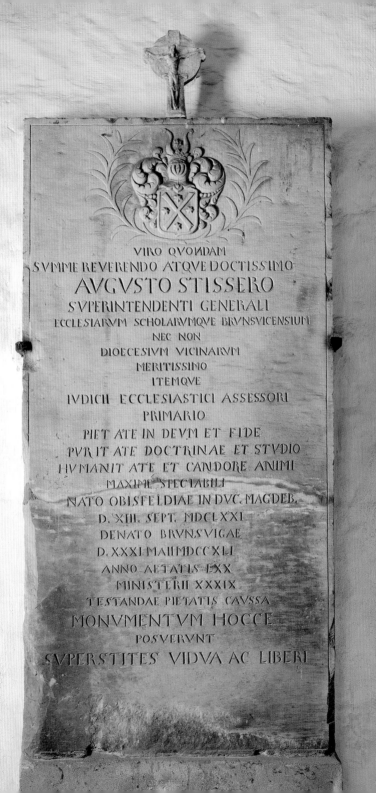

VIRO QVONDAM
SVMME REVERENDO ATQVE DOCTISSIMO
AVGVSTO STISSERO
SVPERINTENDENTI GENERALI
ECCLESIARVM SCHOLARVMQVE BRVNSVICENSIUM
NEC NON
DIOECESIVM VICINARVM
MERITISSIMO
ITEMQVE
IVDICII ECCLESIASTICI ASSESSORI
PRIMARIO
PIETATE IN DEVM ET FIDE
PVRITATE DOCTRINAE ET STVDIO
HVMANITATE ET CANDORE ANIMI
MAXIME SPECTABILI
NATO OBISFELDIAE IN DVC. MAGDEB.
D. XIII. SEPT. MDCLXXI
DENATO BRVNSVIGAE
D. XXXI MAII MDCCXLI
ANNO AETATIS LXX
MINISTERII XXXIX
TESTANDAE PIETATIS CAVSSA
MONVMENTVM HOCCE
POSVERVNT
SVPERSTITES VIDVA AC LIBERI

19

Grabplatte des Generalsuperintendenten August Stisser

Braunschweig, 1741
Sandstein, 236 × 116 cm

Der aus einer Pastorenfamilie stammende August Stisser studierte in Erfurt und Leipzig Philosophie und Theologie. 1702 wurde er Pastor in St. Johannis zu Wolfenbüttel. Unter der Protektion der braunschweigischen Herzöge wurde Stisser 1712 in das Amt des Generalsuperintendenten in Gandersheim eingeführt und zugleich auch als erster Pastor des Reichsstifts Gandersheim tätig. Elf Jahre später wechselte er nach Braunschweig und wurde dort 1726 erster Generalsuperintendent. Hier organisierte er 1728 die 200-Jahr-Feier zur Einführung der Reformation in Braunschweig, an der

er sich auch mit einer Publikation seiner Predigten und einer Geschichte der Reformation beteiligte. Stisser wurde vor dem Hochaltar im Chor der Brüdernkirche bestattet. Dieser Begräbnisort war Pastoren der Ulricigemeinde und anderen hochgestellten Geistlichen vorbehalten und zeugt von der Bedeutung, die die Kirche auch nach dem Ende des Braunschweiger Kirchenregiments 1671 behielt. TH

Lit.: Schultz 1963, S. 78 f.

91

Autoren

THORSTEN HENKE

geb. 1977, studierte Kunstgeschichte sowie Mittlere
und Neuere Geschichte in Göttingen und Hamburg.
Zu seinen Themenbereichen gehören die nieder-
sächsische Kunst des Mittelalters und die Samm-
lungsgeschichte des 19. Jahrhunderts.

MARIA JULIA HARTGEN

geb. 1980, studierte Kunstgeschichte, Klassische
Archäologie und Alte Geschichte in Göttingen.
Zu ihren Forschungsschwerpunkten gehören
die Antikenrezeption und die Sammlungsgeschichte
des 18. Jahrhunderts.

Quellen- und Literaturverzeichnis

UNGEDRUCKTE QUELLEN

Braunschweig, Stadtarchiv, G II. 7. (St. Ulrici)
Nr. 78; H III. 7. (Stadtgeschichtliche Sammlungen:
1Kirche) Nr. 32 (8°); H V. (Sammlung Sack) Nr. 133.

GEDRUCKTE QUELLEN
UND LITERATUR

Berndt 1979
Friedrich Berndt, Brüdernkirche und ehemaliges
Franziskanerkloster in Braunschweig. Ein Beitrag zu
ihrer älteren Baugeschichte unter Berücksichtigung
neuerer Feststellungen beim Wiederaufbau nach
dem Kriege. In: Braunschweigisches Jahrbuch 60
(1979), S. 37–63.

Beste 1889
Johannes Beste, Geschichte der Braunschweigi-
schen Landeskirche von der Reformation auf unsere
Tage, Wolfenbüttel 1889.

Bloch 1985
Peter Bloch, Kat.-Nr. 1061 Kruzifixus. In: Cord Meck-
seper (Hg.), Stadt im Wandel. Kunst und Kultur
des Bürgertums in Norddeutschland. 1150–1650,
Landesausstellung Niedersachsen 1985, Ausstel-
lungskatalog, Bd. 2, Stuttgart und Bad Cannstatt
1985, S. 1223 f.

Boockmann 1993
Die Inschriften der Stadt Braunschweig bis 1528
(= Deutsche Inschriften 35, Göttinger Reihe 5),
Andrea Boockmann (Bearb.), Wiesbaden 1993.

Bothe 1492
Conrad Bothe, Cronecken der sassen,
Mainz 1492 (Peter Schöffer).

Camerer 1982
Luitgard Camerer, Die Bibliothek des Franziska-
nerklosters in Braunschweig (= Braunschweiger
Werkstücke, Reihe A, Bd. 18), Braunschweig 1982.

Diestelmann/Kettel 1982
Jürgen Diestelmann und Johannes Kettel,
Die Brüdernkirche in Braunschweig, Königstein
im Taunus [ca. 1982].

Dolle 2003
Josef Dolle (Bearb.), Urkundenbuch
der Stadt Braunschweig. Band 7. 1375–1387,
Hannover 2003.

Dolle 2008
Josef Dolle (Bearb.), Urkundenbuch
der Stadt Braunschweig. Band 8. 1388–1400
samt Nachträgen, Hannover 2008.

Dorn 1978
Reinhard Dorn, Mittelalterliche Kirchen
in Braunschweig, Hameln 1978.

Dürre 1861
Hermann Dürre, Geschichte der Stadt Braun-
schweig im Mittelalter, Braunschweig 1861.

Fritz 1966
Johann Michael Fritz, Gestochene Bilder.
Gravierungen auf deutschen Goldschmiedearbeiten
der Spätgotik (= Bonner Jahrbücher des Rheinischen
Landesmuseums in Bonn und des Rheinischen
Amtes für Bodendenkmalpflege im Landschafts-
verband Rheinland und des Vereins von Altertums-
freunden im Rheinlande, Beihefte Bd. 20), Köln und
Graz 1966.

Gozdek 2014
Frank-Georg Gozdek, Die Rolle der Franziskaner
bei der Einführung der Reformation in Braunschweig.
Vortrag am 10. 3. 2014 in der Evangelischen Akade-
mie Abt Jerusalem, Braunschweig.

Hecker 1981
Norbert Hecker, Bettelorden und Bürgertum.
Konflikte und Kooperation in deutschen Städten
des Spätmittelalters (= Europäische Hochschul-
schriften, Reihe 23, Theologie, Bd. 146),
Frankfurt/Main, Bern und Cirencester 1981.

Heppe 1985 a
Karl Bernd Heppe, Kat.-Nr. 1093 Ziborium aus
der Braunschweiger Brüdernkirche. In: Cord Meck-
seper (Hg.), Stadt im Wandel. Kunst und Kultur
des Bürgertums in Norddeutschland. 1150–1650,
Landesausstellung Niedersachsen 1985, Ausstel-
lungskatalog, Bd. 2, Stuttgart und Bad Cannstatt
1985, S. 1258 f.

Heppe 1985 b
Karl Bernd Heppe, Kat.-Nr. 1129 Kelch. In: Cord
Meckseper (Hg.), Stadt im Wandel. Kunst und Kultur
des Bürgertums in Norddeutschland. 1150–1650,
Landesausstellung Niedersachsen 1985, Ausstel-
lungskatalog, Bd. 2, Stuttgart und Bad Cannstatt
1985, S. 1308.

Hölker 1936
Karl Hölker (Bearb.), Kreis Warendorf, Bau-
und Kunstdenkmäler von Westfalen, Bd. 42,
Münster 1936.

Jünke 1993
Wolfgang A. Jünke, Zerstörte Kunst aus
Braunschweigs Gotteshäusern. Innenstadt-
kirchen und Kapellen vor und nach 1944,
Groß Oesingen 1993.

Jünke 2003
Wolfgang A. Jünke, Bugenhagens Einwirken
auf die Festigung der Reformation in Braunschweig
(1528–1532). In: Klaus Jürgens und Wolfgang
A. Jünke, Die Geschichte der Reformation in
der Stadt Braunschweig (= Quellen und Beiträge
zur Geschichte der Evangelisch-lutherischen
Landeskirche in Braunschweig, Heft 13), Wolfen-
büttel 2003, S. 83–109.

Jürgens 2003
Klaus Jürgens, Um Gottes Ehre und unser aller
Seelen Seligkeit. Die Reformation in der Stadt
Braunschweig von den Anfängen bis zur Annahme
der Kirchenordnung 1528. In: Klaus Jürgens
und Wolfgang A. Jünke, Die Geschichte der Refor-
mation in der Stadt Braunschweig (= Quellen und
Beiträge zur Geschichte der Evangelisch-lutheri-
schen Landeskirche in Braunschweig, Heft 13),
Wolfenbüttel 2003, S. 7–82.

Kaufmann 1997
Thomas Kaufmann, Martin Chemnitz
(1522–1586). Zur Wirkungsgeschichte der theo-
logischen Loci. In: Heinz Scheible (Hg.), Melanchthon
in seinen Schülern (= Wolfenbütteler Forschungen,
Bd. 73), Wiesbaden 1997, S. 183–254.

Lange 2007
Justus Lange, »Die Freundschaft ist das Element,
in dem ich lebe, die Kunst meine Führerin«.
Carl Schiller (1807–1874). Forscher, Sammler,
Museumsgründer (= Veröffentlichungen aus
dem Städtischen Museum Braunschweig, Bd. 72),
Braunschweig 2007.

Leder 2002
Hans-Günther Leder, »Quackelprediger
haben wir genug gehabt…«. Bugenhagen
in Braunschweig (Mai bis Oktober 1528).
In: Hans-Günther Leder, Johannes Bugenhagen
Pomeranus – Vom Reformator zum Reformer
(= Studien zur Biographie, Greifswalder theo-
logische Forschungen, Bd. 4),
Frankfurt/Main 2002, S. 215–253.

Lemmens 1896
Leonhard Lemmens, Niedersächsische
Franziskanerklöster im Mittelalter.
Beitrag zur Kirchen- und Kulturgeschichte,
Hildesheim 1896.

Lorentzen 2008
Tim Lorentzen, Johannes Bugenhagen
als Reformator der öffentlichen Fürsorge (= Spät-
mittelalter, Humanismus, Reformation, Bd. 44),
Tübingen 2008.

Mack 1983
Dietrich Mack, Bildzyklen in der Brüderkirche
zu Braunschweig (1596–1638) (= Stadtarchiv
und Stadtbibliothek Braunschweig, Kleine Schriften
10), Braunschweig 1983.

Mack 1985
Dietrich Mack, Braunschweiger Bürgergeschlechter
im 16. und 17. Jahrhundert, 3 Bde., Göttingen 1985.

Mack 1989
Dietrich Mack, Testamente der Stadt Braun-
schweig. Teil II: Altstadt 1314–1411. Dungelbeck
bis Rike (= Beiträge zu Genealogien Braunschweiger

Ausstattung der Brüdernkirche. In: Irene Dingel u.a. (Hg.), Kommunikation und Transfer im Christentum der Frühen Neuzeit (= Veröffentlichungen des Instituts für Europäische Geschichte Mainz, Beiheft 74), Mainz 2007, S. 229–273.

Spiess 1966
Werner Spiess, Die Geschichte der Stadt Braunschweig im Nachmittelalter. Vom Ausgang des Mittelalters bis zum Ende der Stadtfreiheit (1491–1671), 2 Bde., Braunschweig 1966.

Steinführer 2014
Henning Steinführer, Die Geschichte der Stadt Braunschweig im Zeitalter der Reformation. Anmerkungen zu Stand und Perspektiven der Forschung. In: Jahrbuch der Gesellschaft für Niedersächsische Kirchengeschichte 112 (2014), S. 7–26.

Todenhöfer 2007
Achim Todenhöfer, Apostolisches Ideal im sozialen Kontext. Zur Genese der Bettelordensarchitektur im 13. Jahrhundert. In: Marburger Jahrbuch für Kunstwissenschaft 34 (2007), S. 43–75.

Wehking 2001
Sabine Wehking (Bearb.), Die Inschriften der Stadt Braunschweig von 1529 bis 1671 (= Deutsche Inschriften 56, Göttinger Reihe 9), Wiesbaden 2001.

Zahlten 1985 a
Johannes Zahlten, Kat.-Nr. 522 Das St. Franziskus-Relief in der Brüdernkirche zu Braunschweig. In: Cord Meckseper (Hg.), Stadt im Wandel. Kunst und Kultur des Bürgertums in Norddeutschland. 1150–1650, Landesausstellung Niedersachsen 1985, Ausstellungskatalog, Bd. 1, Stuttgart und Bad Cannstatt 1985, S. 611 f.

Zahlten 1985 b
Johannes Zahlten, Kat.-Nr. 547 Das Chorgestühl der Braunschweiger Brüdernkirche. In: Cord Meckseper (Hg.), Stadt im Wandel. Kunst und Kultur des Bürgertums in Norddeutschland. 1150–1650, Landesausstellung Niedersachsen 1985, Ausstellungskatalog, Bd. 1, Stuttgart und Bad Cannstatt 1985, S. 635 f.

Zahlten 1985 c
Johannes Zahlten, Die mittelalterlichen Bauten der Dominikaner und Franziskaner in Niedersachsen und ihre Ausstattung. Ein Überblick. In: Cord Meckseper (Hg.), Stadt im Wandel. Kunst und Kultur des Bürgertums in Norddeutschland. 1150–1650, Landesausstellung Niedersachsen 1985, Ausstellungskatalog, Bd. 4, Stuttgart und Bad Cannstatt 1985, S. 371–412.

Familien, Forschungsberichte zur Personen- und Sozialgeschichte der Stadt Braunschweig, Bd. 3, Teil II), Göttingen 1989.

Mack 1990
Dietrich Mack, Testamente der Stadt Braunschweig. Teil III: Altstadt 1314–1411. Von dem Damme bis Witte (= Beiträge zu Genealogien Braunschweiger Familien, Forschungsberichte zur Personen- und Sozialgeschichte der Stadt Braunschweig, Bd. 3, Teil III), Göttingen 1990.

Mack 1993
Dietrich Mack, Testamente der Stadt Braunschweig. Altstadt 1412–1420 (= Beiträge zu Genealogien Braunschweiger Familien, Forschungsberichte zur Personen- und Sozialgeschichte der Stadt Braunschweig, Bd. 4), Göttingen 1993.

Meier 1936
Paul Jonas Meier, Das Kunsthandwerk des Bildhauers in der Stadt Braunschweig seit der Reformation (= Werkstücke aus Museum, Archiv und Bibliothek Braunschweig, Bd. 8), Braunschweig 1936.

Neu-Kock 1985
Roswitha Neu-Kock, Kat.-Nr. 110 Flügelaltar aus der Brüdernkirche in Braunschweig. In: Cord Meckseper (Hg.), Stadt im Wandel. Kunst und Kultur des Bürgertums in Norddeutschland. 1150–1650, Landesausstellung Niedersachsen 1985, Ausstellungskatalog, Bd. 2, Stuttgart und Bad Cannstatt 1985, S. 1274 f.

Oertel 1978
Hermann Oertel, Die protestantischen Bilderzyklen im niedersächsischen Raum und ihre Vorbilder. In: Niederdeutsche Beiträge für Kunstgeschichte, 17 (1978), S. 102–132.

Quandt 2004
Holger Quandt, Das Flügelretabel der Braunschweiger Brüdernkirche. In: Hartmut Krohm, Uwe Albrecht und Matthias Weniger (Hg.), Malerei und Skulptur des späten Mittelalters und der frühen Neuzeit in Norddeutschland. Künstlerischer Austausch im Kulturraum zwischen Nordsee und Baltikum, Wiesbaden und Berlin 2004, S. 105–113.

Rehtmeyer 1707–1720
Antiquitates Ecclesiasticae Inclytae Brunsvigae, Oder: Der berühmten Stadt Braunschweig Kirchen-Historie, 5 Bde., Braunschweig 1707–1720.

Sack 1849
Carl Wilhelm Sack, Die Barfüßer und deren Besitzungen in Braunschweig. In: Braunschweigisches Magazin 62 (1849), S. 389–424.

Schiller 1849
Carl Georg Wilhelm Schiller, Die Brüdernkirche zu Braunschweig. In: Braunschweigisches Magazin 62 (1849), S. 161–166, 169–181.

Schmidt 1819
Johann August Heinrich Schmidt, Beiträge zur Geschichte und Beschreibung der Brüdernkirche in Braunschweig. In: Braunschweigisches Magazin 32 (1819), Sp. 722–752, 755–768, 771–780.

Schmies 2012
Bernd Schmies, Braunschweig – Franziskaner (1223 bis 1529). In: Josef Dolle unter Mitarbeit von Dennis Knochenhauer (Hg.), Niedersächsisches Klosterbuch. Verzeichnis der Klöster, Stifte, Kommenden und Beginenhäuser in Niedersachsen und Bremen von den Anfängen bis 1810, Teil 1, Bielefeld 2012, S. 144–150.

Schultz 1963
Hans Adolf Schultz, Die Grabmale in Braunschweiger Kirchen. IV. Brüdern-Kirche. In: Braunschweigische Heimat 49 (1963), S. 75–83.

Seebass 2006
Gottfried Seebass, Spätmittelalter – Reformation – Konfessionalisierung, Geschichte des Christentums, Bd. 3 (= Theologische Wissenschaft, Bd. 7), Stuttgart 2006.

Sehling 1955
Emil Sehling (Hg.), Die evangelischen Kirchenordnungen des XVI. Jahrhunderts, Niedersachsen: Die Welfischen Lande, Bd. 6.1, Die Fürstentümer Wolfenbüttel und Lüneburg mit den Städten Braunschweig und Lüneburg, Tübingen 1955.

Slenczka 2007
Ruth Slenczka, Städtische Repräsentation und Bekenntnisinszenierung: Die Braunschweiger Kirchenordnung von 1528 und die reformatorische